广告经营管理丛书

售点的艺术

Art of Pop Advertising

郭小强 编著

机械工业出版社
CHINA MACHINE PRESS

在现代商业竞争中，和消费对象的关系是企业成败的关键，和消费对象保持密切关系的企业往往能够成功，成为竞争中的强者。POP广告是综合的广告艺术，在现代商业中有着不可替代的作用，这主要表现在：它对商业信息直接的传达效果，是真正的终端宣传系统；另外也表现在它灵活的传达方式，横跨多类传达媒介，与环境密切结合，强调整体和融合。现代的POP广告是真正的变色龙，不仅在于对商品的直接宣传上，还在于它将商业动机和环境艺术的惟妙惟肖的结合。

本书全面地介绍了POP广告，适合广告专业师生和广告从业人员阅读参考。

图书在版编目（CIP）数据

售点的艺术 / 郭小强编著. —北京：机械工业出版社，2008.12

（广告经营管理丛书）

ISBN 978 - 7 - 111 - 24072 - 3

Ⅰ. 售… Ⅱ. 郭… Ⅲ. ①广告-设计 ②广告-经济管理 Ⅳ. J524.3 F713.8

中国版本图书馆 CIP 数据核字（2008）第 062325 号

机械工业出版社（北京市百万庄大街 22 号 邮政编码 100037）
策划编辑：文菁华 责任编辑：文菁华 丁秀丽
版式设计：张文贵
责任印制：杨 曦
三河市国英印务有限公司印刷
2008 年 12 月第 1 版·第 1 次印刷
170mm×242mm·9.75 印张·149 千字
标准书号：ISBN 978 - 7 - 111 - 24072 - 3
定价：28.00 元

丛书编委会

主编： 罗子明　沈　毅

编委： 丛　珩　高丽华　郭小强
　　　　 罗子明　沈　毅　唐立军
　　　　 肖　洁　魏中龙　赵妍妍

丛书序

PREFACE

自 1979 年中国恢复现代广告活动以来，中国广告业经过近 30 年的发展，已经取得了惊人的成就。广告不仅仅是传递商品信息、促进商品销售、改善企业公共关系的一种工具，对于民族品牌的创建也具有重要的推动作用。广告活动作为创意经济的组成部分，与创意产业共同发展，积极引导健康的生活方式，提高人们的生活质量。广告作为反映经济发展、市场繁荣的风向标，为中国经济腾飞起到了助推器的作用。当前，中国广告市场已成为一个规模不小的产业，截至 2007 年底，全国共有广告经营单位 17.3 万家，从业人员 111.3 万人，经营总额达到 1741 亿元，广告市场已经进入了国际广告市场的前列。

按照国家工商总局与国家发改委《关于促进广告业发展的指导意见》中的思路，中国将加快广告行业结构调整，促进广告产业的专业化、规模化发展，以中华民族优秀品牌战略为基础，以广告企业为主干，以优势媒体集团为先导，形成布局合理、结构优化的广告产业体系；加快广告专业人才培养，建立健全广告专业技术人员职业水平评价制度，全面提升广告策划、创意、制作的整体水平。

在国内的广告学术研究中，比较重视广告操作层面的问题，比如广告设计、广告策划、广告媒介策略等，从企业经营管理的角度来研究广告活动的成果相对较少，这与《关于促进广告业发展的指导意见》中的思路存在一定差距。

本系列丛书的作者们运用企业经营管理和市场营销方面的背景优势，针对当前广告研究方面的薄弱环节，试图开阔广告学术研究的视野。丛书中有的把研究视野聚焦在广告主的人才需求、品牌战略、企业广告伦理等方面，有的从项目管理的角度来研究广告业务管理，有的突破了传统的广告思维定式，对广告与消费者的沟通渠道进行了新的审视，还有的重点剖析了新媒体的发展与经营问题。

　　丛书作者的成员多数是中青年学者，思维活跃，锐意进取，除了从事教学科研工作之外，都有一定的实践操作经验，对于广告经营管理的理解独具特色，所提出的问题值得同行专家共同探讨，许多思路对于广告实践有较大的参考价值。

2008 年 12 月

致谢

 本书的写作得到了很多人的帮助和支持，而决非一人之功。首先感谢给予本书资助的北京市教委品牌专业建设"广告学"项目。在写作过程中，我的领导、同事及家人们给予的极大关注和鼓励也是本书写作完成的重要因素，罗子明老师为此书的出版提供了极大的帮助，在此表示感谢。同时，一些同学的课题资料也是本书中的关键，在此也向他们表示感谢。另外感谢机械工业出版社给予本书出版的极大支持。

 笔者从事 POP 广告教学多年，结合 POP 广告的发生和发展，积累了一些心得和体会。在书中，根据本书的需要进行了整理和编排，但是仍然存在部分缺憾，对此给读者造成的不便深表歉意。这也激励我更加深入和完善这一主题，期望今后有机会与读者进一步共同分享成果。

PREFACE　前　言

现代商业成功地将商业元素和社会中人的行为和意识结合起来，实现了企业利润最大化。同时，在竞争中，与消费对象保持密切关系，往往使企业更能获得成功，从而成为竞争中的强者，相反，忽视了与消费对象沟通往往损失利益。与消费对象的关系是成败的关键。在沟通中，有形和无形的力量成为重要的两个方面，有形是通过具体的明确的广告宣传传递商业信息，而无形则依靠企业文化的影响，在间接的方面下工夫，实现润物细无声的沟通效果。

POP 广告在现代商业中有着不可替代的作用，这主要表现在它对商业信息直接的传达效果，POP 广告是真正的终端宣传系统。另外，它灵活的传达方式并不拘泥某一类型的媒介，而是横跨多类传达媒介，并且和环境密切结合，强调整体和融合、灵活和秩序、动态和氛围。这样看来，那些只把 POP 广告当做美工加上马克笔的简单观念早已经过时了。现代的 POP 广告是真正的变色龙，适应灵活多变的营销活动。不仅在于对商品的直接强势宣传上，还在于将商业动机和环境艺术氛围的自然结合，环境的表现力与品牌的表现力形成一致，虽然看不到具体的销售行为，但是这里面却存在着品牌和人的沟通。因此，本书在这个方面也进行了描写。

POP 广告是综合的广告艺术，就单纯的设计而言，POP 广告

是多种设计形式的结合。从平面到立体，以及视频和多媒体的运用，这一切都融合在 POP 广告系统传达的手段里。我们不仅从印刷这一最普及的视觉传达方式出发来了解 POP 广告设计，同时也应该注意到三维立体造型在 POP 广告造型中的作用，在某些时候，POP 广告的立体造型之美呈现出犹如雕塑般艺术品的魅力。视频和多媒体技术的介入，为 POP 广告增添了更有力的表现手段，在不断成熟和完善的过程中，让我们惊喜不断。

POP 广告是售点的艺术，作为销售行为，POP 广告承担着商品销售的信息传递任务；在品牌和文化的关系上，POP 广告艺术化地演绎了售点，显现了沟通和交流的特征。应该冷静地认识到，终端的 POP 广告传达正是城市文化的一个重要组成部分。在未来不断发展的商业中，POP 广告毫无疑问仍然蕴涵着巨大的表现力。

作　者

2008 年 12 月

目录
CONTENTS

第一章 概　论 >>

第一节　POP 广告概述

POP 广告一词中的 POP 是 Point Of Purchase 的缩写形式，从字面意思可知是"购买点"、"销售点"的意思，因此 POP 广告也称为销售点广告。POP 广告起源于美国的超级市场和自助商店。1939 年，美国 POP 广告协会正式成立。

关于 POP 广告的解释，现在普遍认为：以售卖点为中心，是相关环境内的广告形式的总称。以这个解释为基础，结合当前广告的发展和商业营销手段，又有了几种不同的理解角度。概括起来讲，大概分为几类。其一，概念中关于"Point"一词，不仅有地点的含义，同时也结合了关于时间的描述，形成了双重含义，即时间概念上的点和空间的点。这样一来，售卖点广告有了时间、空间的界定。这样的扩充和延展后，能全面反映该类型广告的面貌，也强化了售卖点广告的时效特征。其二，认为凡是在商业空间、购买场所及零售商店的周围、内部或在商品陈设的地方所设置的广告物，都属于 POP 广告。如：商店的牌匾、店面的装潢和橱窗，店外悬挂的充气广告和条幅，商店内部的装饰、陈设、招贴广告及服务指示，店内发放的广告刊物，进行的广告表演，以及广播、录像等电子广告牌广告等。这里造型的描述和环境特征较为明显，不仅包括在购买场所和零售店内部设置的展销专柜，也包括在商品周围悬挂、摆放与陈设的可以促进商品销售的广告媒介。这一角度的理解，优点在于能够更充分地一览造型介质和实施环境全局，整体把握广告宣传中各种形式和空间的组织和分配，达到理想的广告传达功效。

总的来说，围绕 POP 广告的理解各有侧重，殊途同归，都是以商品或品牌的营销为中心的，通过视觉语言的设计、实施和管理等形成信息的有机分布，达成有效的商业传达，为商业策略和广告策划服务。

POP广告包含了多种广告形式和宣传形式，从整体上看，无法用具体的媒介和视觉形式限定它，同时，也不能以时间和地点作为定义的唯一依据和标准。从媒介的角度来说，POP广告最突出的特点在于它是系列和组合的广告媒介，它的传达依靠一系列的视觉传达载体，而并非单一的某一种媒介，这非常重要，任何孤立的设计和思维，都不适合POP广告的传达。在经过组织的一定的空间范围中，各种广告媒体组合集中和有序地传达信息。POP广告的媒介组合体系带给我们全方位的信息传达和视觉感受，形成全面和综合的印象，它的运用既是广告手段、信息媒介，也是重要的广告策略。

一、狭义与广义

POP广告是系统的广告视觉传达手段。POP广告的狭义和广义的意义在于建立更为细致的分析，有助于从策划和设计相结合的方面入手，整合成更有效的POP广告传达策略。

狭义POP广告可以从几个角度分别来看待。从商业地理环境来看，狭义POP广告是以商品销售的场所为依托，这主要包括超级市场、商场和零售店等大多单纯进行商品销售的商业环境。在这些环境中，POP广告承担的任务是发布销售信息，包括新产品上市，某些商品的特别销售信息，比如，折扣、降价及新产品的促销等。同时，POP广告还承担了在一定时期对某些商品进行宣传的任务，以吸引消费者进行购买。比如，公共假期和逢年过节等。围绕商品销售进行的POP广告，目的在于直接吸引顾客注意，以最简洁和最直接的方式形成消费行为。凡此种种，POP广告显示的宣传风格更多表现在简单有效，直接大方，不哗众取宠，追求传达的速度、广度、频度和视觉上亲和、丰富的效果。有时徒手即兴绘制，有时印刷设计，立体、平面结合运用，大行其道，铺陈其间，巍巍壮观。

随着现代经济的快速发展，广告投入的总体水平正在上升，先前简单即时的广告依然存在，重新焕发出新的价值。对于POP广告而言，竞争的加剧和技术的进步促进了POP广告新样式产生的日新月异，新材料、新技术总是能很快地结合到POP广告的实践中。

广义的POP体现在这样几个方面。第一，在POP广告的运用范围上。在策略统筹下，售卖点的含义扩大到更有说服力的商业和非商业地域空间中，"售卖

点"中的"点"不局限在一个单独的超级市场或者是店面,有了更丰富和广阔的空间性,形成一个综合运用 POP 广告系统的空间。在这个空间里,路牌、橱窗、门面和模型等视觉载体,都有可能成为这一体系中的形式,它们动静结合,相得益彰。第二,传达内容扩大,信息内容更广泛。POP 广告以商品为诉求对象,曾经用于传达某一商品销售的信息,现在它正发展成为对品牌形象传达及品牌经营理念和文化延伸的信息传达上,POP 广告体系逐渐成为强调文化影响和认知的工具。同时,POP 广告在作用中也表现出对不同文化的融合,将商业经营融合在文化活动或者娱乐、休闲生活中。在高明的商业文化中,它不刻意强调和凸现商业行为,而在于形成深层的品牌与大众的交流,着手将企业经营融合于大众文化,互相推动。而对于企业来说,商品和利润正是建立在大众认可企业和品牌并形成消费这一基础上的,企业的做法可谓用心良苦。企业想要成为龙头,不被淹没在竞争的洪流中,只有融合在大众文化中,并在大众文化中形成优势。在后面我们会不间断地谈到这个方面的问题。

二、POP 广告的源与流

第一次世界大战结束以后,全球经济经历了一段时间的低靡,美国零售行业面临着经济衰退的局面,这同时似乎也预示着即将有新的商业模式诞生。于是产生了一种全新的商业零售模式,即"自助购物"的超级市场。在超级市场的销售中,购买者自行选择商品,这就节约了大量为推销商品而服务的销售员的工作,节约了人力,同时商品的展示空间增加,购物环境发生了重大的变革。购买者在商品的陈列环境中自由行走,从复杂的买卖交流转换成人和物的直接交流。面对这样的购买形式,就需要有新的商品信息传达方式来引导和告诉消费者,为消费者提供便利,同时引导消费意识,促进商品销售。POP 广告就是在这种情况下应运而生并成功地发展壮大。

"自助购物"的模式更加符合顾客选择购物的习惯,超级市场逐渐成为零售业的主流业态。起初,POP 也因而成为超市门店营销的主要手段,后来逐渐普及到其他各种零售模式的门店中。19 世纪 60 年代以后,超级市场这种自助式销售方式由美国逐渐扩展到世界各地,到 80 年代传入我国。

现代 POP 广告源于美国,是欧美商业文明发展的结果。相对而言,我国古

代商业发展渊源久远，在近代不幸夭折，但商业萌芽已经有明显的广告形态出现。这些形态与我们现在所谈的POP虽然在渊源上不同，但在功能和使用上有相似之处。纵观中国古代商业文化，可以看到，在熙熙攘攘的街巷，商铺并立。在繁华的商业街上，酒店外面挂的酒葫芦、酒旗，饭店外面挂的幌子，客栈外面悬挂的幡帜，药店门口挂的药葫芦、膏药或画有仁丹的招纸等，以及商家逢年过节和遇有喜庆之事的张灯结彩，都具有我们所说的POP广告的视觉语言和信息表达特征。

在史料中有记载，古代在酒店前垒土为垆，安放酒瓮，就是以垆作为酒店的标志。这样的情况还有铁匠铺的镰刀锄头、中药店前的药葫芦等。还有更为久远的，在唐朝的商业活动中，广告形式十分多样——广告招牌、挂牌营业等已经得到运用。招牌广告即匾额，当时已经十分普及，并成为中国古代历史最悠久的广告形式之一。《旧唐书》中有记载，天宝年间，皇帝亲自巡视，但见船载各地货物，"其时有小船二三百只，置于潭侧，其船皆著牌表之。"这里的牌表恐怕可以作为中国古代具有POP广告功能的招牌了。唐朝时期立体形式的宣传和广告形式已经多样化，并且在商业中发挥着更为重要的作用。元曲中有"满城中酒店三十座，他将那醉仙高挂，酒器张罗"的唱词，反映当时酒馆的视觉宣传形式。在出售一些小商品的店铺也有把商品做成"夸张甚巨"的器物造型模型，通过模仿和夸大商品造型，陈列于店铺门口或柜头以招徕顾客。自宋代开始发展了大的店铺之后，商店的门面修饰也成为广告竞争的主要形式。由此可以看出，在中国古代社会，各种形式的商业宣传基本产生并且得到发展，这虽然与现代商业广告的发展理念、发展规模、发展水平和经营不同，其深入程度也无法相提并论，但从某些方面也告诉我们，中国在商业发展的早期就已经产生并拥有自己独特和先进的视觉传达方式，在现代西方广告和视觉语言充斥的今天，可以为树立中国本土文化的广告视觉样式起到借鉴作用。

第二节　POP广告的信息传达功能

POP广告伴随着商业形态的成长经历，随同商品的认知，无论是商品上市的初期，还是在商品成熟的中期，以及商品销售的后期，POP广告都发挥了积

极的作用。POP 作为一个综合的传达系统，强调了信息秩序和空间整合的重要性，具体在传达信息方面，有以下几种功能。

一、认知新产品

认知新产品是 POP 广告最基本的功能之一。认知内容包括新产品的发布、上市等，地点多集中在商场或超级市场等商品销售密集的场所。新产品推出之际，在销售场所及周边使用 POP 广告的各种形态进行推广和促销活动，可以积极地吸引消费者视线，快速、直接地表达产品信息，诠释产品理念，达到短时间内刺激消费者购买的效果。

对于新生事物，人们普遍存在好奇和观望的心理。多数人在心理上都有一探究竟的愿望，发展成为行为，一部分人有主动尝试和了解的意愿，另外一些人出于自我保护和防备的基本心理，抑制好奇心，处于观望状态。在商业的买卖行为里，商家当然希望产品借助着积极的认知心理，形成快速有效的商品信息传达，以此来形成购买，获得认知，进而形成利润。商家或企业显得积极而又主动，倾尽全力地展示新产品和新形象，希望有所收获。我们看到的是新产品发布和上市时充满诱惑力的展示和宣传。在这样的激情表现中，不可或缺的是深入细致地体察受众心理，寻找消费者的接受可能。在广告的宣传上，突出商品形象和个性，倡导消费理念，反映受众的需求，注重通过 POP 形成良好的信息交流沟通渠道，切不可操之过急、盲目夸大事实、过分夸大和片面夸张，这样会适得其反，消费者反而会产生顾虑和怀疑。在这一行为里，气氛积极热烈、个性特征明确，反对低级的诱导消费行为和缺乏头脑的宣传和视觉设计。

二、强化印象

在视觉传达过程中，POP 广告通过不间断的视觉形象传达的视觉语言，最大化地把信息传递给受众。在 POP 系统里，视觉的差异化给人以不同的视觉感受，从而形成视觉个性。通过差异化的视觉表现强化了信息认知，从而强化了印象。在商品促销的 POP 设计中，在环境中设置、悬挂或陈设静态或动态的

POP 广告形态，通过不同的视觉形式和视觉表现，从不同侧面促进消费者的认识和意识，形成对商品或品牌的多点的、全方位立体化的生动记忆，起到连续传达信息、树立形象的作用，对品牌或商品有全面的了解和认可，最后促成购买行动。

POP 视觉传达体系的综合运用能在一定时间、空间里形成不间断的信息分布。这是 POP 在强化视觉印象过程中，其视觉语言的最大特点之一。在充分地运用视觉，以视觉为中心的时空网络中，很少有人能不受到信息刺激的影响。连续空间的信息分布，持续时间的信息传达，灵活不刻板的传达样式，丰富的视觉语言，都充满着生机和活力，保证了一个视觉形象能够丰富、生动地表现出来。在我们熟知的很多事件中，POP 广告的传达系统早已经被活学活用了，演艺界新人的推广，唱片公司新唱片的推出和发布，楼盘开发商用尽心思的个性化营销方案等。从某些角度讲，这些新人、新歌、新楼盘就是企业的商品，而营销手段付诸于实施则很大程度上使用了 POP 广告系统。强化印象的方法在于从不同侧面给出信息，形成对对象的综合和全方位的表现。最终在消费对象脑海中建立起来的印象应该是全面、实际、有整体印象，同时又不乏细节表现的。

在认知过程中，重复和连续也是不错的强化记忆的方法之一。需要指出一点，在实际运用中，应避免那些强制和过分简单的重复，以及那些粗陋的传达习惯和方法，多一些愉快、轻松的信息和手段更有利于形成良性的沟通，使人们欣然接受。

三、唤起需求意识

在很多时候，企业或产品的信息进行了广泛的宣传，但是对消费者来说，在步入商店时，其实并不总会记起某某报纸或某某电台说过什么。很显然，消费者在商店购买商品的时候，会部分地忘掉那些曾经看到的广告内容。而在购物过程中，身临其境的感官影响，具体的视觉感受则更轻易地影响着消费者，显得真实。

把握第一时间和第一环境。在具体实施中，不断地给予消费者连续的信息

提示和不断的、充分的感官影响，才能达到记忆效果，形成积极认识，从而产生行动。在具体环境中，积极有效的全方位的信息传达能唤起消费者记忆中的相关信息。

POP 的综合系统的视觉传达扮演的角色至关重要。利用 POP 系统，在商品或品牌的传播中，通过在现场展示设计、空间的布局处理和信息层次的秩序等，在环境中以最恰当的视觉表现方式促进消费者愉快地识别、记忆或回忆，形成主动参与和互动，能促成和呼唤记忆，形成购买。

四、讲解和引导

POP 广告有"无声的售货员"和"最忠实的推销员"的美名。来源于它能忠实和准确地描述商品，原原本本地告知消费者商品信息。早期，POP 广告经常使用的环境主要是超级市场。超级市场的特点是具有自主选择的购买方式，消费者面对诸多商品而无从下手时，摆放在商品周围和陈设在场地内的 POP 广告忠实、全面地向消费者提供商品的各种信息，例如：价格买点——降价、折扣、让利等；产地买点——原产地商品、著名产地商品等。可以吸引消费者，最后形成购买力。

在这个过程中，POP 广告起到了讲解员的作用，不带有人的主观情绪，客观地介绍给你想知道的商品信息。这种"讲解"带给消费者评价客观、信息安全和值得信任的感受。文字、图形、色彩和造型等信息的描述也不会因人而异，忠实地记录了商品的基本信息，传达了商品销售的突出优势。忠实和客观的心理印象形成了，这是人们信赖 POP 广告的原因之一。

无论是在商业领域还是公共文化领域，信息引导都尤为重要。POP 系统能综合、有秩序地传达信息。在这样的 POP 信息环境中，人们希望获得什么样的信息，都会较为容易地获得到。在遇到信息障碍时，POP 系统提供正确的信息引导，从而获得认同感和信赖感，这依赖于整个系统对环境的忠实描述和讲解。在公共文化领域，这种讲解和引导体现在推动了人和环境的和谐关系，加强了人们对公共文化环境和公共生活的认同感，促进了部门和政府的形象提升。

五、烘托气氛

POP 广告具有的连续性会形成较强的空间覆盖力。在大量的视觉形象和有序的空间编排中，突出醒目的造型和和谐的色彩，可以创造出强烈的销售气氛，不仅能吸引消费者的视线，使之驻足停留，更能帮助商品或品牌形成信息的共鸣，促进体验和交流，实现宣传和鼓动的目的。

气氛的烘托也是 POP 广告的重要手段和表现的独特之处。相比其他广告介质的传达，POP 广告能最大范围（空间和时间）地布置有效信息，完成信息的共鸣。正如交响乐和独奏的区别，在同等条件下，交响乐形成更多的有效空间和最大范围的听觉震撼力和感染力。POP 广告的优势也在于具有强大的空间组织能力和全方位的视觉感染。

六、强化企业形象

企业形象是形成企业核心竞争力中的重要因素。强化企业识别，凸现企业的识别特征，才能建立统一而又独树一帜的企业形象。识别一词（Identity），在英文的释义中，可以诠释和引伸为"同一性"、"一致"、"识别"、"身份证明"、"个性"和"特性"等。在企业的视觉形象设计和传播中，POP 系统的传达形式具有灵活的表现力和信息的整合力，强调了整体的个性化和识别性；形式多样，空间灵活，避免了企业形象传播中容易出现的僵化和保守，促进企业形象的良性传播，推动企业文化的传播。

第三节　POP 广告的使用周期

大多数 POP 广告在使用过程中的时效性及周期性都较强。按照不同的使用周期，可以把 POP 广告分为三种类型。即，长期 POP 广告、中期 POP 广告和短期 POP 广告。这样的基本划分有利于理解 POP 广告应用的形式，也更适合在广告策划中有效地把握。

一、长期 POP 广告

长期 POP 广告没有明确的使用周期，包括了如门面招牌，部分店内陈设、商品展示 POP 广告和企业形象 POP 广告等。

其中的门面招牌，是我们耳熟能详的广告形式之一，在我国商业文明的发展中一直扮演着重要的角色，用现代广告的观点来看，它是一种非常有特色的 POP 广告。在古代遗迹和历史典籍、画卷中，都不同程度地反映了这种广告形式在历史的商业文化中显现的巨大意义。在商业文化高度发达的今天，对于每个有中国文化背景的人来说，门面招牌这种商业宣传形式的价值更多的是积极的现代商业信息传播对传统文化的认同感。

此外，长期的 POP 广告还包括了一定场所和环境下的固定和持久的 POP 广告设施。现代材料的进步和加工技术的完备，使立体造型广告的制作变得轻而易举，坚固耐用。成本降低，形态多样，实施方便，共同促进在长期 POP 广告中形式的多样化。

二、中期 POP 广告

中期 POP 广告主要是指使用周期较长，但又并非及时更换的 POP 广告。有的认为一个季度左右的 POP 广告是中期 POP 广告。以具体时间限定，难免陷入机械理解的樊篱。我们可以理解为，中期 POP 广告主要指季节性和较长期的广告项目或计划中涉及到的一些 POP 广告。商场中以季节性为周期的 POP 广告有服装类，电器类，如空调、电冰箱等。在不同季节，这些商品的广告宣传会随之变化，因季节和时间上的销售和使用功能特点，在特定时间段完成宣传活动。橱窗也作为中期 POP 广告的一种，展示内容也随着季节等因素进行周期性的更换。

三、短期 POP 广告

相对于使用时间上长期和中期的 POP 广告，短期 POP 广告更多地显示出用后即弃的特征。在制作和设计成本方面，短期 POP 广告成本较低，在使用中并

不总需要考虑损坏或重复利用。短期 POP 广告的设置也显得轻易和方便，如柜台展示中的纸制 POP 展示卡、展示架，以及商店的降价、折扣的招示和标签等。这类广告都是随着商店某类商品或短期活动的存在而产生的，只要商品销售完成或活动一结束，商品的短期 POP 广告也就没有存在的价值了。短期 POP 广告的成本低廉，因此，短期 POP 广告的视觉传达以低投入的及时传达为主要任务，根据使用中的实际情况兼顾其他方面。就设计本身而言，在尽可能的情况下，做到形式多样化和视觉表达出众。

第二章 POP 广告视觉系统的内在动力 >>

第一节 自然的启示

一、自然系统

在我们生活的地球上，自然界蕴含着巨大的能量。生命吸收了来自自然的能量才能得以生长。自然也是我们人类生活中物质的根本来源，可以说，自然是真正的造物主。我们看到的形态、色彩、形式、规律及关系等，都能在自然界找到相似点。设计中的各样形态也直接或间接地受到自然界生命形式的启发，自然带给我们真正的灵感。

自然的神奇包括了它提供的多样化。如果我问一个问题，想必没有人能回答出来，即使是我们最熟悉的飘浮在天空中的云彩，又有谁能说出古往今来云的造型有多少种？然而多样化终归符合规律，依照秩序而存在。

自然能量的循环转化依靠了有机的自然秩序和结构。自然界的物质互相之间形象上似乎并没有一定的联系，我们看到的花草树木、水流和山川，形态各异，但共同的是其内在拥有能量，并且都在进行转化。山的崛起，显现了能量的作用；水的流动，也表现了水的运动和能量。随着它们的运动，一种能量在渐渐减弱，另外一种能量逐渐加强。这正是自然界的普遍能量规律。各种形态彼此之间遵循着内在的联系，维护在一个能量系统当中。

系统里，不同因素的能量有所不同，互相影响，互相作用，显现出因此而产生的秩序。作为自然这个系统来说，能量的转化和循环是相对稳定的，整体不会失去平衡。这就是自然中的秩序性，能量的平衡反映了秩序和条理。

运用到 POP 系统里，空间里的形态之间构成了完整的信息循环。我们认为，每一个形态都具有独特的能量并互相作用，形成整体的信息印象，然后通

过系统显现出来。

二、自然秩序

在自然界中我们很少能找到完全相同的两种形象，即使是同一个种类的物质，也很难有完全相同的样子。就如同我们很难找出两个长相一样的人，即便是双胞胎，也存在细微的差别。每一个物体都有不同的接收能量和释放能量的方法，能量的释放和接收也反映信息的传达和接收，通过信息传递产生影响，物质得以获得不同的变化和生长，形成各异的形态。在人的活动里，也依然遵循着这样的信息传递，显示出多样性。

多样在表面上显现了变化的丰富，内在体现了能量活动、信息活动的各异。但无论如何无穷的变化仍然要遵循内在的规律，呈现出统一来。天空中有数不清的天体，看似无规则地排列，但更应该知道它们遵循着各自的轨迹运行，根据能量的不同，由小到大有秩序地围绕转动。

在人的活动系统里，遵循能量和力的转化，就必须依靠人为的设计和加工。在视觉设计的系统里面，视觉个性不同的元素和物体通过巧妙的安排、空间的联络、体积的关系、色彩的呼应及造型的独特等呈现了丰富的一面，互相之间密切联系，互相作用，互相影响，由于体积、面积、色彩和造型的不同，能量产生差异。最终统一在整体系统中，实现内在的力和能量的平衡与转化。

好的设计是人造的秩序化，利用人为的加工和改造手段，样式迥异，但秩序是存在的。失去了秩序的体系，势必使内部构造之间处于混乱和混沌之中，体系也就不能成立。

第二节　造　　型

造型本身有两个层面，一个是自然的造型，另外一个是人工造型。自然的造型，包括了自然生长的每一种生命形态。它们的生长有时可以被人察觉，有的变化细微，不易被人察觉。山的形成可以说是有生命的，随着地质变化，体现出山的形成和消失。然而山的形成和消失，凭借我们的肉眼根本无法察觉。

同样，河流的形成、变化甚至消失显示着它的生命变化形式，尽管千姿百态，我们也仍然无法察觉它的细微变化。

人工造型，是人的设计和造物，在我们生活的更多时间里，举手投足都已经离不开经过人们设计和加工的人造物。人的造型能力显示了与自然界不同的创造。人工造型是人的思维的产物，遵循了人的生存、生活规范和观念，围绕我们的生活展开，解决了实用、方便、效率、美观和趣味等需求。它聚集了思维加工和制作过程，被赋予个性、特征及功能，具备了从出生（产生）到成长（使用）再到结束（废弃）的整个使用过程。每一件人造物，同时也具有特征和个性，在被使用过程中，它被赋予的个性特征会表现出来，随着使用、情趣等因素的不同，展现了不同的人造物特点。

一、表　情

一棵树，一座山，都有各自的独特造型。用看待人的方法去看，从它们诞生的那一刻起，就有了属于自己的表情。不论是自然物还是人造物，不同的造型表现出各异的表情。它是内在能量聚集且通过外在表现出来的神态，体现了彼此区别的个性特点。在自然界里，每一种物质的表情都各有不同，而即使是同一种物质，由于各方面条件的影响，也呈现了不尽相同的表情特征，同为水，江河自有江河的表情，湖泊也有湖泊的表情，湍急时奔腾汹涌，平静时又内敛宁静。

形是表情因素的一个部分，每一种形态的表情，都表现在它的与众不同的表面形象。同时，不同的形也能显示不同的能量特征，通过体形和姿态等传递能量特征。

自然的丰富表情为人造物的设计提供了很好的模范。人造形象的表情往往是自然表情的模拟和借鉴。在POP系统中，认识不同构成元素的表情，能更直观地解决传达中存在的问题。

二、材料和质感

造型上影响传达的另外一个因素是物体表面。表面是一个造型的最外面的部分，设计中，造型的表面都有可能产生不同的表情，其中表面材料的质地十

分重要。在人造形态的设计中，材料的选择影响质感表现，金属、木质或玻璃等都能表达不同的表面效果，产生不同的造型表情。

材料和质感。不同的材料呈现了截然不同的质地，影响着人们的感受。通过手的触摸可以让我们体会到质感，通过观察也可以让我们感觉到视觉的肌理特征。自然的造物和人的造物，都赋予了物体生动的表面质感。在自然界，物质的质感丰富，地面有地面的质感，树木有树木的质感。即使是石材，细密的大理石质感和普通的花岗岩区别仍是鲜明的，它们不同的个性传达出的信息也很不一样。人造物中，抛光的不锈钢表面的表情传达出的信息和锈迹斑斑的金属表面告诉我们的很不一样；光滑的铜板纸和温和的轻质纸，也有明显不同的表情。

在设计中，认识材料所赋予的表情，对设计和传达效果有很重要的影响。在设计中，材料的表情往往并非总有巨大的差别，材料和质感细微的变化，往往传递出不同的信息，通过材料和质感的细致分析，设计才能更深入。精确细微地把握材料的表情，体会不同表情传达出的信息，恰如其分地运用质感才有可能完成好的设计。

第三节 秩 序

自然界拥有自身的秩序，自然界中的各种物质都遵循系统的秩序运动变化。在自然系统内部，秩序反映了能量和力的转化，不同形态互相关联组合成一个有序的系统，其中的个体是群体的一个部分，群体之间关联形成了系统，这里面包含着的是秩序。在自然秩序中，同类物质属于同族，彼此之间互相影响，互相作用，组成同族的内部秩序。对于整体的秩序而言，不同群落互相作用并影响着，构成了整体秩序。

一、同族情感

同族关系具体的表现就是同属一个类型的不同个体之间的联系，表现出一致性和差异化。不同形态之间存在密不可分的关系，同一族群内部也有相似或

相同的结构、功能，也存在密切的关系。自然生物中，我们以纲、本、科、属等将自然物种分类，不同的种类形成了不同的族群。草本植物作为一类，具有整体共同的特征。在它们之间，又存在着具体的差别。在人造设计体系中，可以划分出不同的族群。在一个族群内部的各形态之间，彼此影响、作用，形成秩序，就产生了同族之间的关系。

相似性告诉我们，在同一族群的不同成员有相对一致的信息特征，也显示了同族形态的差异化，其体现在相同造型中的个别和局部不同。在POP的视觉系统里，连续的造型设置可以增加视觉强度，我们可以将这种排列理解为同族关系。在同族关系里，个体之间，单纯的同一排列存在的问题是缺乏变化，容易引起人们的视觉疲劳，从而影响传达。在这其中，如果适当调整个别或者部分单元的视觉变化，既显示了区别，又增加和丰富了视觉效果。

二、整体和局部

个体和群体是个别和统一之间的关系。视觉系统设计中的个体和群体设计，包含了单一独立的个体设计和对系统的整体设计。个体的视觉是由个体的形式、视觉语言等方面表现出来的。POP视觉系统中的个体是构成整个视觉系统的一个部分，这些设计是相对独立的，每一个处于局部地位的个体设计都有独立的图形、文字、色彩和视觉效果。从设计的完整性来看，它们每一个都具有相对的完整性，基本能够表达清晰的意思。

个体视觉语言完整，能传达完整的信息，具有个性化的一面。当它融入到整个系统中时，个性化的视觉语言特征必然要服从系统的整体诉求，体现整体视觉面貌。系统化代表了最高的传达意图。在系统的统一支配下，局部的个体设计才有发挥的空间。系统表现出一致面貌，突出了统一的特征，使视觉具有了一致性。在传达过程中，系统化避免了信息传达的盲目和凌乱，又具有强烈的识别性，留给人深刻的整体印象。

第三章　POP 广告中的传统文化 >>

第一节　古老的素材

传统和现代紧密相连，形成连环式的连接关系。在传统基础上，新的文化得以成长和发展，到了成熟的阶段，又有更新的文化形态出现，这样的连续推动了文化的前进和发展。

传统文化形态是时代的产物，优秀的传统文化形态和元素总能在时代发展中呈现出新的生命动力。当人们在现代生产中为一些问题彷徨的时候，重新认识传统或许就是解决问题的重要方法。正确地理解和运用传统，显得尤为重要。传统文化中的形式和具体的形态，是现代文明发展的宝贵财富，而从表面形态下提取出来的独特内核更是最为精彩和有恒久魅力的。由此看来，传统的现实意义是毋庸质疑的，传统形成的动力依然是强大的。

传统商业文化发展中形成的视觉样式是古老的，回溯到中国古代商业历史，依然独特精彩。从 POP 广告视觉传达的角度看传统商业中的造型、样式，对现代 POP 的设计和创作有很好的借鉴作用。

一、文学艺术作品和旗帜广告

为促进商品的买卖，在中国古代商品交换活动中，发展出很多种用于宣传广告作用的视觉形式。旗帜是重要的一类，在商业活动中，运用旗帜广而告之，大大增强了广告的视觉表现力。宋应物在《酒肆行》中吟道："碧流玲珑含春风，银题彩帜邀上客。"这样的描述很好地反映出旗帜广告形式的号召力和表现力，设想一下，色彩缤纷的招揽客人的旗帜迎风飘动，吸引着过往行人，一片商业繁荣的景象。

在中国古典名著《水浒传》中描述了这样的故事，武松回乡，途经景阳岗

时，远远地看到酒旗，进而引出醉饮景阳岗，武松打虎的故事。酒旗在历史的记载中非常普遍，是饭庄酒家的象征性招牌，只要远远地看到，就能基本断定是客栈、饭庄或酒馆。在这个故事中，武松看到酒旗上赫然书写的五个大字："三碗不过岗"。通过文字更强化地表现了广告特征，整体以旗帜的象征性和夸张的语言综合传达了信息，突出了广告传达的主题。用信息分布观念来看，这样的广告是智慧生动的，不同接受空间的信息分布都表现得充分而简洁，一面旗帜和五个大字，巧妙地运用了两个空间层次。在远距离，旗帜的符号作用是传达基本信息，从视觉上表明了位置和大概的经营主题，近距离空间中观看的文字形式强调了个性化的广告内涵。当然，这个故事的后来，正如我们所知，广告语言的夸张和幽默，刺激了故事主人公的行为，才使武松连喝十八碗酒，进而上演了景阳岗打虎的好戏。虽然这个故事流传于民间，但在故事中反映的具体样式应该出自那个时代，流行和通俗在那个时代，是时代生活的写照。在这样的传统故事中，广告形象和视觉形式与现代的 POP 广告之间如何具有关联，从推动中国 POP 广告设计来说，景阳岗上飘动的酒旗更该值得我们关注。

《清明上河图》是一副反映宋代市井文化的历史长卷。在宋人笔下，当时汴京繁华喧闹的街市似乎依旧呈现在我们面前，熙熙攘攘的人群似乎正朝我们走来。在画卷之中，中国城市商业历史的面貌一览无余，其中我们也能分明地发现宋代商业文化中旗帜等形式广告的运用，在桥头的一处酒楼，其正面装饰华丽，上方悬挂有条幅，上书写"新酒"两字。明确地告诉今天的我们这样一个信息，在几个世纪以前，在中国城市商业文化中，已经孕育着类似于现代 POP 广告功能的视觉形式。只是如今，这些传统的视觉样式已经鲜见，对现代广告的视觉艺术而言，它们更停留于电视连续剧当中和零星的传统买卖活动中，充当了现代人对古代文化的猎奇之物。

二、古代印刷广告

印刷术的出现加强了广告的传达广泛性，带动了更多的视觉语言和形式的发展。在我国北宋时期，有个"万柳堂药铺"的印刷广告。广告有六七寸见方，四周有花纹装饰。在整个图案的上方有"万柳堂药铺"五个字；图案的左侧，标记有店铺主人和当时的年号；右边图文结合，文字解释了图画，文字是

雕刻的"气喘"、"愈功"字样，相对应的图画描绘了两个状态截然不同的人，一个被刻画得表情痛苦，象征患病的样子，另一个人手里拿着药物，神态清爽自然。两个人并置形成对比，留给人的印象鲜明而又生动。广告的对比手段，增强了视觉表现力和感染力，也传达了这样的信息——用药前后有不同的结果——用前苦不堪言，用后优哉游哉。雕版的印刷形式拙中见巧，巧中带拙，透露着极具个性的视觉特征。印刷技术的普及让广告更大范围展现出来，即使在今天对于 POP 广告业而言，印刷广告仍然是最重要的部分。

三、诗文韵律里的酒旗广告

唐代诗人杜牧的《江南春绝句》写道："千里莺啼绿映红，水村山郭酒旗风。南朝四百八十寺，多少楼台烟雨中。"诗人的名句传唱古今，留下的是人们对美景的向往和怀念。山村曲水环绕，酒旗迎风。透露着那个年代沽酒流行的视觉象征符号。

酒旗，也称为酒幌、酒旌、酒幔等，高高挑在酒家门外，在历史文化中是一种特别的象征符号。用现代的 POP 形态来认识，它是用来招徕顾客特有的一种幌子广告，也是招牌广告的一种。在古代文字记载中也记述和反映了酒旗应用的情况，用青、白布的材料和颜色，悬挑在酒家门外，数面之多，更真实和具体地为我们展现了传统商业广告形态在当时的视觉魅力和广泛的运用。皮日休的"青帜阔数尺，悬于往来道。多为风所飏，时见酒名号。……"。元稹《和乐天重题别东楼》的"唤客潜挥远红袖，卖垆高挂小青旗。"……韵律背后可见古代商业活动的视觉传达之活跃。

四、古代市井生活中的灯光和实物广告

中国历史上的城市生活场面在文学作品中屡见不鲜，古代商业发展伴随着城市的发展，商业高度发达的时候，经济交流广泛，货物买卖的市场规模日趋扩大。晚唐，城市格局发生了变化，出现了热闹的"夜市"。"夜市千灯照碧云，高楼红袖客纷纷。如今不似升平日，犹自笙歌彻晓闻。"描述了当时扬州夜市的场景，诗人目睹了夜市商业繁荣热闹的场面。在夜市中，灯火明亮照亮了夜空，人们兴致勃勃地流连于歌舞之中。诸如此类的夜间生活相当普遍，另有

"蛮声喧夜市"的诗句，描写广州的夜间生活。夜间生活的丰富多彩，发展了借助灯光进行宣传的形式。

历史中，在繁荣的生活背景下，市井商业行为也多样化。走街串巷的叫卖也多起来。每一种买卖都有一套属于自己的独特叫卖方法，同时也用视觉丰富和演绎。叫卖这种流动商业文化，实物的展示和模型的夸张都是用来表现商业信息和传达商品销售意图的最好视觉语言。一些特色的商品、物件及模型是具有象征性的，这种象征性的展示告诉人们商品和服务的特征。货郎用拨浪鼓这一商品实物象征和传递了玩具等日常用品的买卖活动。

第二节　传统视觉样式

将这些历史中曾经活灵活现的生活画面整理、排列，一副完整的历史商业活动长卷逐步展现在脑海之中。生动的内容显现出丰富的视觉形象和广告形式，给今天的广告设计和 POP 设计注入新的活力。

在历史的商业活动中，我们能了解到多种广告形式。每一种形式都和当时的商业活动紧密联系，显示着独特的作用。在不同的历史文化背景下，它们又各具特色，显现着与众不同的艺术魅力。

一、实　物

悬挂实物是实物广告视觉传达的一种形式，是把商品悬挂起来作为广告的视觉传达方式，也是这类广告的特征。这是较古老和久远的一种广告形式，通过把真实的商品展示出来，以获得直接的广告宣传效果，直接传达商品和买卖信息。高悬起来的商品可以大范围地传递信息，早期用竹竿或者一些支撑物把商品绑缚在顶端悬挂宣传。另外，堆放和陈设展示也是重要的实物视觉传达形式之一。

时至今日，以实物广而告之在商业活动的信息传达上仍然是十分重要的。直接地表现真实的物品，可以告之明确的商业信息，是一种准确传递信息的基本手段。用真实待售的物品作为广告的视觉语言，直观地呈现了事物的本来面貌，传达了这样的信息，广告样本视觉上的真实性和商品的真实性是一致的，彼此之间

没有什么差别。悬挂的物件可以很好地直接告诉消费者这样的信息，看到的就是得到的，原原本本。真实感、可靠、诚实是实物展示广告的一大基本特征。

二、幌子、旗帜和行为

幌子广告在中国历史中经历了一个长期发展的过程。中国商业文化史中关于幌子广告有很多记载。其类型概括起来，主要分为行业幌子、标志幌子和行为幌子。行业幌子突出行业特征，标志幌子传达具体的商品信息或店面、商家和字号特征，行为幌子更多的是告之活动的内容。在视觉元素的运用上，以实物或结合有文字信息的旗帜或招牌是主要形式。幌子广告在应用中灵活多样，空间上或高悬，或低挂，或斜挑；使用方式上既有固定陈设、安置，也有流动地使用；材料多种多样，软性的旗帜和硬质的木制、竹制和金属，都是较为常见的。今天的多种广告与幌子、旗帜的广告形式异曲同工。

在传统商业文化活动中，一些幌子广告反映出鲜明的行业特征。酒肆茶馆门口斜挑有"酒"幌、"茶"幌，高悬的旗帜上大大地书写一个"酒"或"茶"字，远远看去行业特征一目了然。

在传统的幌子样式中，有些并非用来传达商业信息，而是用以传递职能或行为特征，从而广而告之于民众。政府或组织的仪仗和展示，就起着广而告之和特别的提示、警告作用，同时也彰显了威仪。在历史中，官员出行、审案或在军事活动之时，随行人员高举有"肃静"、"回避"的招牌，就是以幌子的形式提示民众，起到提示和告诫的作用。用今天的眼光来看，这应该是企业形象视觉传达的早期模型。经幡是特别的一类具有幌子功能的视觉形式，广泛地运用在民间活动中。婚丧嫁娶及宗教活动中，经常能够发现这样的视觉传达形式，活动中使用的招、幡、帜、帏等体现了活动特征，表明了活动的内容，在视觉形式上和传达方法上应该能让人联系起现在策划主题活动中所使用的视觉形式。

三、牌 匾

牌匾广告在传统商业文化活动中独具魅力，具体的又有招牌、匾额等，它是信息传递整体中最浓缩的部分。商铺店面的匾额直接陈设在门面最显眼的位置，往往高悬于门面上方，讲究端正、庄重，是企业和商铺的视觉核心。

商业活动中，作为招牌的匾额已经超越了它的信息传达功能，进而成为物化的精神支撑和象征。中国古代商人对招牌字号非常重视，认为招牌一旦树起，就树立了核心价值观和经营理念，不能轻易改变和撤换。因此，挂起牌匾和摘下牌匾都有非同寻常的意义，处境没落、倒闭，牌匾往往污秽破损或者被摘下；新的牌匾漂亮光彩地悬挂起来，起到庄重宣告的传达意图，显示了蓬勃的朝气。牌匾一旦被使用，就被赋予了精神和气质，也成为伴随着事业成功或没落的文化载体。一块牌匾在历经久远的年代后，通常成为某一字号的历史见证。随着时间流逝，它更成为时代文化的象征。可见，在中国文化中，牌匾的存在和使用有着更多的含义。

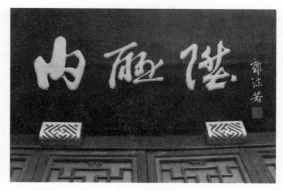

在古代蓬勃发展的匾额广告视觉上具有象征寓意，简洁大气，更多的讲究庄重沉稳。黑府描金，加强了视觉的感染力。也有形式上独树一帜，图文并茂，强调与众不同。在招牌形式与制作上也非常讲究，往往不惜重金聘请名流为牌匾题字，显示文化底蕴，或者借名流、名家的身份地位提高声望。一些书法艺术作品由此流传，牌匾也更多具有了浓郁的艺术表现力。牌匾的制作装潢非常考究，原料上多采用高档木料和漆料，精心制作。装饰上一般以黑色底面，四周镶以花边纹饰，正中字体多大书金字或红字，展现的是中国书法文化和广告视觉艺术结合的双重魅力。

四、张贴广告

把绘有文字或图画的纸张贴，进行广告宣传。这种广告形式在宋代以前已经出现，宋代时广泛运用。张贴广告往往贴到集市中繁华地段或人流密集的地方，以招告示人，传达信息。张贴广告民间相对较少，主要为官府所用。一些重要信息通过张贴广告的形式可以快速广泛地传播。印刷技术的成熟使张贴广告能更方便地在多个区域同时进行张贴宣传，实现更为广泛的信息传达。

五、灯　笼

灯笼既是照明工具，也是一种有效的夜间视觉信息传达工具。它在广告上的运用，从某种意义上说是现代灯箱广告的雏形。早期灯笼的作用用来夜间照明，用纸张等材料裱糊成笼状，罩在灯火上，既不影响照明，也能遮风挡雨，防止灯火熄灭。在广告形式上，灯笼这种形式巧妙地结合了实用性和宣传性，是既具有使用功能又具有广告传达功能的典型广告形式。在历史上，灯笼作为夜间重要的广告形式运用广泛：其一，普遍适用于府、院等豪门富户的庭院和宅前。通常，灯笼上书写有宅院主人的姓氏，表明环境，也象征着一定的身份和权利。其二，适用于商业活动中，悬挂在门前或特定环境，用以在夜间传达商业信息，突出行业特征和招揽顾客。后来又逐步形成相对固定的形式，和现在的灯箱广告不谋而合。

从《清明上河图》反映的当时汴京生活风土的画面中，我们发现，其中在孙羊店正门，下设有"正店"等广告灯箱三个，其前熙熙攘攘。另外一处，彩门下挂两块灯箱招牌"天之"和"美禄"，地面设置立式灯箱广告，从画面的描绘可以看出，其设计制作精致，相对完美。

第三节　传统广告的借鉴和意义

对于传统广告视觉传达形式的现实意义勿庸质疑，对传统广告视觉传达的剖析有助于今天的 POP 广告视觉传达。

在现代广告中，民族化的视觉语言和表现形式正在经历考验。现代生产方式和观念基本上是建立在西方文明的基础之上，现代广告的设计和理论也源于西方。在这样的广告设计背景下，广告的视觉样式具有普遍的拷贝特征，更多的广告直接照搬或者演绎广告发达国家的视觉样式，带来的问题是本土化的广告视觉语汇正在流失。

对于现代的 POP 广告而言，视觉语言和视觉形式在相当程度上缺乏表现力和多元化。从吊挂的纸制 POP 造型到户外鳞次栉比的灯箱、路牌，呈现在我们

眼前的是不断模仿外来的设计样式，而传统广告文化中沉淀的丰富视觉形式和语汇正逐步在简单的模仿中被遗忘。一方面，设计师总是苦于创造力的枯竭，进而不断地简单抄袭和简单模仿西方设计；另一方面，扎根本土充满趣味的广告样式总是停留在纸面的描述中，无法和现实设计接轨。

一、多元设计文化

POP 广告视觉设计文化的多元化，主要显现在两点。第一，语汇的多元化。POP 广告视觉语汇和设计应当具有多元化的面貌。中国古代广告宣传形式和语汇是现代我国 POP 广告值得借鉴的。在古代广告宣传中，丰富而独特的样式能唤起我们设计中的灵感，幌子、牌匾和灯笼等广告形式现在依然能启发我们的思维。恰当地运用传统形式，更好地丰富现代 POP 广告，这些形式本身显现的个性化视觉面貌也和现代 POP 广告形成良好的互补关系。在传统广告宣传当中，所运用的表现手段具有明确的时代特征，对于现代 POP 广告而言，这无疑弥补了设计语汇和手段的不足。传统广告宣传中的结构设计也能为今天的 POP 广告带来启示。第二，情感的多元化。古代广告宣传历久弥新，散发着历史文化的魅力。这些形象呼唤起了我们对历史的记忆，连贯起了存留在我们印象中的片断。情感再次成为今天的 POP 广告设计的一个突出问题，有些 POP 广告从材料到造型过分的机械化和工业化，使得今天的 POP 广告除了传达基本的信息之外缺乏更多的跟大众的情感交流。冷硬的外形既缺乏生动的趣味性更谈不上文化内涵。广告环境作为现代生活环境的一个组成部分，缺乏文化、生活化和情趣化显然是不合理的，对于那些历史久远的城市，有说不尽的视觉文化的故事，这些不应只是停留于书本和博物馆里，理应成为现代生活中城市背景文化的延续。作为设计者理应考虑这样的因素，把文化元素融入到 POP 广告的设计中，丰富 POP 广告的情感传达。

二、样式借鉴

在传统广告形式中，有很多有价值的造型。楹联是传统广告形式中一种独特的形式。楹联通常悬挂、张贴或设置在门庭正面的两侧立柱上，文字是其主要形式。文字的书写自上而下。在传统应用中，上联通常居右侧，下联居左侧。于广

告而言，楹联是既具有文学性又兼具视觉传达特色的广告形式，在现代 POP 设计中运用楹联的独特形式不仅能传文达意，更拉近了现代生活和传统文化的距离，呼唤起现代都市久违了的历史文化韵味，更让人回味出越来越疏离的情感。

旗帜、幌子是一类古代广告宣传常用的形式。古代文人墨客均对此加以评论。在历史的市井生活中，它存在于各种场合，是运用最为广泛的形式之一。旗帜、幌子的现实意义在于它出入平凡、高贵，来往于宁静、喧嚣，是广泛的传达媒介。借鉴旗帜、幌子的形式和表现要素，弥补了缺乏人性化的冷漠的面貌。

灯笼，其本身造型生动多样，充满趣味，是不可多得的生动有趣的信息传达载体。在现代 POP 广告设计中，灯笼的形式具有最灵活的表现力，更能为大众广泛接受。无论是做现场的 POP 展示，还是以流动形式宣传，都能突出信息传达的个性特征和广泛的视觉感染力。夜间运用灯光进行信息传达的特点，更具有现代灯箱 POP 的优点，再结合其自身丰富的视觉造型，使视觉趣味性和信息传达巧妙地融为一体。

牌匾，是具有象征性的视觉传达形式。牌匾既是传达某一具体信息的载体，也具有强烈的符号化的象征性。在传达信息上，牌匾是直观的陈述形式，端庄、典雅，凸显信息的庄重和秩序，给人以极好的信任感。运用现代企业理念，可以这样认为，它是企业文化很好的理念象征符号。同时，牌匾形式的艺术性，提

高了它作为广告视觉传达载体的文化内涵。现代 POP 设计借鉴和运用牌匾的视觉传达样式，更好地弘扬文化传统也有助于突破现代 POP 设计的固定模式。

三、传统图形、文字、色彩和材料的运用

插图、文字是古代广告宣传的重要形式之一。我国北宋时期，有个"万柳堂药铺"的铜版印刷广告，是较早的绘有插图的广告。四周由花纹装饰，并且在其中描绘了生病和康复对比的两个人物。"刘家针铺"的广告，在中心位置刻有店铺标志——捣药状的白兔造型。这也是运用图形语言进行视觉传达的例子。

插图和文字大范围地在广告中运用，是印刷技术发展的结果。通过印刷，图画、文字能准确和大量运用。今天的 POP 设计，图像、文字已经成为基本的视觉语言之一，图像、文字的效果相对更具有时代感。用现代设计的目光观看古代广告文化中的插图、文字艺术，不难发现这里面正包含着与众不同的视觉风格，雕版的古拙、朴素的视觉风貌，清新、自然的情感流露，这也正为现代 POP 设计提供所需的营养。

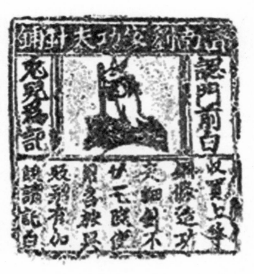

色彩上，青、黑、红、白、金、银等颜色在传统广告视觉中应用广泛。这些颜色具有极其突出的历史文化韵味，运用中，能突出历史感和文化感。合理地运用能在传达视觉信息的同时，更好地突出民族特色和传统文化的视觉魅力。

传统广告形式中，材料的使用主

要集中在藤、麻、棉、竹、木等天然材料上。材料本身具有朴素的视觉特色，这也正是现代 POP 设计和制作所缺乏的。在一些场合，运用传统广告的材料进行设计制作，突出朴素、稚拙的设计之美，容易产生亲和力，也有助于环境和资源的保护。在信息传达过程中，容易形成信息传达的轻松和个性。视觉上，也能凸显与众不同的特征。现代科技的发展，材料的仿制技术也逐步得到完善，用相同视觉效果的合成材料代替原始材料，更能节约设计成本，降低设计难度，更好地运用在环境中。

第四章　POP广告设计与传达 >>

第一节　样　式

POP广告基本样式有以下几类。

一、手绘样式

手绘POP广告主要是指徒手绘制的POP广告。这一样式更多运用徒手描绘完成广告作品，从构思、设计、制作到后来完成，均依靠一定的美术基础和手头描绘能力，并且主要依靠在平面纸张上完成。相对而言并不需要介入太多复杂的制作技术，这也显示了操作简易、运用灵活，并能及时制作的优点。它的制作相对简单，设计和表现要求较容易把握，容易在多数场合操作完成并投入使用，这也是许久以来超级市场广为使用的手段之一。

以徒手绘制的办法制作POP广告由来已久。徒手绘制POP广告的方法是POP广告发展过程中运用较普遍的一种，在开放式的销售环境中徒手绘制POP广告运用相当广泛，制作方法也很多。20世纪60年代以后，日本以超级市场为中心，开始大量应用手绘式POP广告来标示商品的品名与价格。工具上，笔刷等工具是较为传统的描绘工具，马克笔等新型绘写工具更增加了其绘写简便程度，也提高了制作效率，更促进了手绘样式POP广告的发展，促使更广泛的应用。

手绘式POP广告不需要花费太多制作经费，无须印刷加工。在制作和实施中都极为简便，通常只需简单的书写工具就可完成。时至今日，它仍然具有极广泛的应用空间，一些零售业和商家更是乐此不疲。在几乎所有的成熟广告媒介中，可以肯定地说，徒手绘制的POP广告是最廉价和最直接的一种。由于简单易操作，在设计和制作上也没有一概而论，只要遵循基本设计原理，具有一定美术基础的美工基本可以完成。而且它的设计制作简单，在实施中，往往可

以因地制宜、因时制宜、因人而异，适应特定时间、场地和环境，以及不同的人群，这也充分反映了它灵活的特点。

手绘 POP 广告不仅可以迅速提供和反映商品情报，也有利于和顾客沟通情感。简单的设计制作，随手拈来的即兴绘制，增加了亲和力，提升了对买点产品的良好印象，增进了顾客对产品的认知。

一些手绘 POP 广告的粗陋效果和滥用，从细节上损失了品牌和产品的美誉度，更会牵连和影响受众、产品与商家、企业之间的沟通，影响企业形象。因此，在现代 POP 广告印刷高度发展的今天，手绘样式正逐渐被更为精美的印刷品代替。

二、平面印刷

平面印刷泛指印刷品 POP 广告。

在广告的视觉传播中，印刷技术起到了巨大的推动作用。印刷完成并投入使用的 POP 广告，帮助企业大规模地进行商品和品牌的视觉宣传。在众多的 POP 广告制作技术中，印刷技术是最重要也是最主要的，在视觉传播中，效率、数量、广度和强度的综合性无可比拟。在印刷技术发达的今天，印刷品 POP 广告大行其道。放眼我们生活的角落，印刷品 POP 广告无论是在大型的商场还是在小型的零售点都有大

量的运用。成熟的印刷技术，较为低廉的印刷成本使这种 POP 广告有充分活跃的空间。印刷品 POP 广告能够快速地实现大范围的广告投入，印刷技术的高效是决定因素，一件平面印刷品 POP 广告从设计到印刷，再到成为成品应用到商业活动中，时间周期较短。根据数量和印刷工作安排，印刷能提供最为快捷的服务，实现广告宣传的时间和效果优势。

虽然现在虚拟网络已经足够发达，但印刷带来的传递信息的方式至今仍然是不可取代的。印刷品 POP 广告从材料上以纸张为主，在零售环境中无论是从

空中还是到地面，我们都能够发现它们的存在，它实实在在地占领了我们生活的真实空间。

印刷品 POP 广告材料普及，应用广泛。在设计中，计算机的辅助图形设计的视觉表现增强了印刷品 POP 广告设计、制作和实施过程中的效率和表现力。精确的印刷技术如实地实现了设计意图，形成了最有成效的 POP 广告。

同时，应用环境的变化和材料技术的进步，使类似纸张的各种软媒介在印刷类的 POP 广告中得到了应用，扩大了印刷技术和 POP 广告的结合。在这些材料的表面，通过现代新型印刷技术，不仅使印刷品 POP 广告的制作速度快得惊人，效果和印刷质量也能充分保证，画面会更大，已经出现的喷绘印刷机已经可以印刷约五米幅宽的广告。可以想象庞大、精美的画面带来到视觉震撼。印刷和介质的结合增强了视觉效果，印刷在木、金属、玻璃和石材等材料上显得丰富、逼真，有时视觉效果能达到乱真的地步。

印刷品 POP 广告从户内走向户外，应用到更开阔的空间里。不仅在室内有应用，在户外，印刷品 POP 广告借助技术优势，更发挥出表现的潜力，具体的内容在后面的章节将详细阐述。

三、立体造型

立体造型的 POP 广告主要包括三维实体形式和三维空间形式的 POP 广告。

立体造型是 POP 广告展示的重要形态，在特定的环境中立体造型有自身的优势，在空间中能最大限度地表现和传达视觉信息。立体造型在空间中的表现力取决于三维空间中三个纬度对一个特定主题的描述。相对而言，比平面中的二维空间反映出来的信息要更充分，信息特征和信息容量也更大、更明确。举例来说，我们大家熟知的麦当劳标志造型，它的 M 标志为人熟知，将之制作成的立体形态已成为独具特色的立体 POP 广告。与平面的 M 造型相比，树立于卖

当劳店面周围及路旁的大大的浮雕式的 M 造型，通过 M 字母的立体化处理，显得更生动、更富有表现力。在白天人们在较远的地方就可以看到，夜晚它鲜亮的颜色在灯光的烘托下，具有极强的视觉表现力，显示了独特的视觉特征，同时也深入地传达了企业的形象。

这类立体 POP 广告的造型通常需要进行专门的设计和制作，以实现理想的视觉效果。立体造型的形式是成败的关键，造型效果的缺失将会影响 POP 广告的传达效果。在造型上，形态需要简洁、明确，无故的复杂修饰只会带来加工的难度，增加广告预算，以及由此带来的不必要的麻烦。在简洁能够传递广告信息的基础上，为丰富视觉表现，在造型和空间形式上可以增加层次，变换空间结构和空间秩序，以此实现表现力。

立体广告形态的设计首先要从它的应用环境和功能两方面来考虑，这两个方面互相作用，决定了立体广告的形态和表现形式。不同环境需要不同的功能。举例来说，户外的立体广告和室内的 POP 从使用环境上就决定了两者之间的形态和表现方式的差别。户外立体广告由于处于户外的环境特点使得它更加强调形态的夸张、体量、简约和单纯，广告信息的传达直接、醒目、及时，色彩对比强烈，形态饱满，同时，很多情况下立体形态的尺度和体量都比较大。而室内的立体广告相对来说空间较小，广告的作用范围要比户外影响小，但可以不断地与受众接触，传达更具针对性，形成灵活、多变的传达效果。

通过立体造型语言传达信息是立体广告造型的目的，是立体广告造型的根本出发点。在具体环境中，视觉的导向性和准确性占有重要的地位。设计上，从环境入手，通过分析取得具有指导性的认识，从而进一步引导和展开设计，

更成功地实现广告宣传。在人口流量较大的空间中，采用简洁、节奏感强的立体造型设计，在短暂的视觉停留中也能达到传达一定信息的目的。在人群活动目的性相对弱、流动缓慢的地方，如一些公共环境中，通过合理地变化立体造型，采用自然舒展、轻松活泼的立体形象相对来说效果会更好。当然，在具体设计中具体分析，也不应一概而论。

四、多媒体

新事物的出现总给我们带来惊喜，电子媒介作为一种手段介入到 POP 的设计中，掀起一场 POP 设计和表现的革命。

多媒体的运用是伴随着可视化技术的进步产生和发展起来的。现在我们看到的通过电子媒介制作的 POP 广告已经十分普遍，包括了电视媒介、互动媒体等多媒体形式。当这些技术在 POP 广告的制作中出现时，唤起了极大的视觉吸引力和号召力。每当有人路过这样 POP 广告，都会不经意地看上几眼或有兴致地参与到互动环节中，这是前所未有的。

视频介质、动态影像，以及能和人的行为发生互动的多媒体系统，都是 POP 广告媒介的新形式。如同一个有趣的故事，新介质的运用，产生的连续情节引起人们的好奇心，能形成动态和连续的视觉印象，在受众心目中形成趣味的故事性情节。视频手段广泛运用，在超市里已经十分普遍，越来越多的或镶嵌或悬挂的视频媒体出现在超级市场和商厦中，在电梯出入口，通道连接处，甚至镶嵌在商品货架中，不间断地循环播放视频。

广告活动越来越强调互动，包括人与物的互动、人与环境的互动，还有人与活动的互动，这也成为更好了解产品的一种方式，互动的平台更强化了观众的参与性。技术性互动依靠新的技术介质，增加人的参与意识。例如，在前期的程序引导下，人们通过触摸屏了解信息，模拟和尝试使用。以此进行参与，增加了受众的切身体会，容易增强良性记忆，形成认同感，增进亲和力。

在室外，多媒体中的新介质运用广泛，电视墙和大屏幕的液晶显示屏能形成大范围的信息传播，视频幕墙改观了建筑立面的视觉印象，不仅丰富了环境，同时也展示了信息。视频弥补了户外空间缺乏动态影像的不足，在此前提下，面积的增加一改视频媒介的面积问题，大画面形成的强大的视觉空间必然带来

有力的视觉震撼，引起人们极大的注意力。

第二节　形　态

　　POP广告的应用形式是灵活多样的，从整体看待POP广告，它是一个有机的广告系统，在其中，多种媒介和视觉样式共同作用，形成视觉传达的整体。在一个相对完整的广告空间中，POP广告形成的系统能全面地传达信息。

　　用系统的眼光看，POP广告是一个有机的体系，是秩序化、综合性的广告组合形式，它广泛地应用和分布在我们生活的空间中。从空间分布的特征看，它又是分布在从空间到平面的各个层次里。

　　通过空间划分分析和归纳POP广告的类型。我们可以尝试用分割的方法将一个空间分为三个部分：空间的上部、中部和下部。不同部分的空间在视觉传达上的功能性并不相同，上部的空间，其视觉层次位于上方，在水平位置上占有高度，较少受到地面环境的影响，悬垂式的POP广告就属于这一类，利用上层空间展示信息。竖立式的POP广告设置在地面上，依靠地面环境支撑、树立起来。但又由于造型具有一定高度，占有人们水平视线，大多数属于占有空间中部的POP广告。同属一类的还有大量的张贴于墙面的POP广告，设置的是墙面或某个物体的立面，依靠墙面和其他立面支撑，在空间上仍然占有中间位置，也属于中部空间的POP广告。在下层空间，水平视线的下方，具体环境中那些低矮的地方经常被人忽略，但在使用上仍然是有利用价值的，也许POP广告创意精彩之处就在这个不起眼的脚下。

一、悬垂 POP 广告

悬垂式的 POP 广告也称为吊挂式的 POP 广告。

在一定的空间中，利用空间的上部作为主要的应用和展示空间，悬挂或垂吊而下地展现 POP 广告形式。它们或悬挂或悬浮，利用空间的上部作为视觉展示空间来传递信息。

悬垂式 POP 广告具体种类很多，在室内常常以吊旗作为具体展示形式，通过单个吊旗的造型变化和连续排列，形成热烈、充分的信息展示。大多数吊旗在商场等室内空间运用较多，其特点是：以单元造型作为独立的视觉个体，在上部空间有规律地重复排列。在室外，吊挂物相对灵活，种类相对多样，或单体展示或相关联的几个组合展示。在空间中，立体的吊挂物造型能加强广告信息的传递，单元或个体的组合造型多样，表现丰富。

悬垂的应用形式根据空间的大小随机应变。小空间则相对应用小型的形式，细致、精确和完整地形成上层空间的信息秩序。大空间则强化视觉力度，造型上体积庞大，形态更讲求醒目和明确，目的在于更远距离传播信息。在户外，大型的视觉效果也很突出，具有强烈的视觉感染力，小型的体现细节，具有亲和力。

悬垂式的 POP 广告突出了空间深度和宽度的表现力。在设计方案中，对空间的分析决定了设计和实施的成败。例如，考虑空间深度和宽度的关系，空间中的深度和宽度层次是否有规律，空间深度和人的视觉活动有着怎样的内在联系，如何组织设计单元等问题都是应该考虑的。

二、竖立 POP 广告

在 POP 广告中，竖立式的 POP 广告类型应用广泛，形式变化也非常丰富。这其中既有置于店头的 POP 广告，如看板、立式广告牌及大型的实物样本等，也包括商场店铺柜台货架上的小型陈设式广告。

竖立式的 POP 在整体分布空间中相对占用空间的中间部分。从空间位置上可以看出，竖立式的 POP 广告分布正处于人们视觉注意力相对集中的有利区域，在这一区域，视线相对集中，传递的信息量最大，每个人所获得的信息也最为集中。

如果我们能够以图示的方式解释，可以非常清楚地看出，单位面积内平均分布的信息点，在这一区域内最容易被视觉捕捉到，这有利于我们理解竖立式的 POP 广告的意义。在相同的情况下，位于空间中间层次的竖立式的 POP 广告宣传形式总是能获得人们更多的注意力，吸引人们的目光，形成视觉焦点。

我们设想一件商品仅仅是摆放在那里，其本身传达出的信息是有限的，不同大小造型的产品只能根据产品本身传达信息，这样的信息必然是被削弱的，无法形成全方位的信息展示。匆匆而过的人们很难注意到和了解到它。通过在商品展示柜里摆放小型竖立式 POP 广告，和商品组合在一起，不仅可以起到准确传递商品信息的作用，还能烘托商品个性。

在商业场所，人们在购物的过程中，通常总是愿意把大量的时间花在感兴趣的商品上。在 POP 的视觉传达过程中，更要关注

怎样积极地告诉消费者"这里是什么"和"怎么样"，帮助没有语言能力的商品完成信息表达，给商品说话的机会，让它们有语言能力。在竖立式 POP 广告设置中，POP 广告告诉消费者商品属性，传达类似于"是什么"和"怎么样"的信息。要尽量把 POP 广告设置在消费者视线平稳和集中的高度上，围绕人的平行视线的高度和习惯性的视线接触范围，在这个区域内，争取到最有利的展示位置和空间，近水楼台，则能获得传达的先机。

张贴式 POP 广告，泛指附在墙壁等空间立面上的 POP 广告，贴附于物体或空间立面的形式，具体如海报、招贴等；也包括悬挂在墙面等物体及各种空间立面的形式，如海报板、告示牌等。张贴式的 POP 广告从空间分布上看，多数处在空间的中间位置，也属于中部空间的 POP 广告。

张贴式 POP 广告的主要分布空间集中在某一特定空间和造型的垂直面，围绕垂直面的长、宽延展，同时在纵向空间上延伸，在立体的空间组织与分布。空间结构中的立面在整个空间中形成高度，并且起到了支撑空间和连接空间的作用。垂直于水平面的这个空间，也是理想的视觉表现环境。在独立看待这个部分的时候，其视觉面貌呈现出的是一个和人的视线垂直的视觉空间，这个垂直于人视线的空间，人的视觉经验最为丰富，也最为习惯。

附着在墙面、实物上或悬挂在物体立面上的 POP 广告，在它们的设计和实施中应该注意的最基本的一点是：寻找好恰当的位置。确定了 POP 广告在应用环境中的位置才能实现信息最有效的传递。首先，了解承载物的状况，分析有效的视觉空间、形状、大小、面积和高度等因素，相对于大的空间环境的具体状况作出分析；对于具体应用环境，确定视觉中心是进行视觉规划的重要一步。在我们已经对以上几个方面都有所了解的基础上，进一步确定最佳的视觉布局和分配。无论是海报还是悬挂的物件都在相对应的垂直空间中起到积极表现作用，避免无序的张贴、堆积和拼凑。

三、地面 POP 广告

在我们的脚下也有很好的宣传机会，忽略了这一部分，也许就丧失了一个重要的机会。

底层空间相对于整个空间来说有十分明显的特点：位于空间下方，以地面

或物体的底部为主要表现环境。在设计中，充分考虑空间底部的特殊性，依靠空间底层的变化，巧加利用可以达到事半功倍的作用。

在拾阶而上时，可以根据地势的变化完成 POP 的设置。人们走向台阶的时候，由于地势的变化，必然将注意力集中在脚下。根据这样的行为判断，利用台阶等地面造型作为展示空间，既巧妙利用也节约了展示空间。人们走过台阶时，信息直接有效地传达到了人。

在有些空间中，地面具有很强的形式感。楼梯、长长的走廊、地下通道、地铁通道、公共环境中的地面坡度，以及一些有形状的地面等。围绕它们进行设计和实施，不仅可以很好地和环境结合，而且突出了设计的独到之处，显示了设计的智慧和魅力。

在进行设计和实施的过程中，也需要谨慎分析，根据实际环境采取灵活的措施。毕竟地面环境和人们的行为关系密切，带给人行动不便和心理反感都是不可取的。即时性的广告，及时地更换和清理也十分重要，随时保持视觉的清晰和明确。

第三节　策　　略

一、促销和产品

上世纪中期出现的 4P 理论提出了产品、价格、渠道、促销的营销策略。4P 是 Product、Price、Place 和 Promotion 四个英文单词的缩写，分别指代了在产品销售中产品、价格、地点与渠道及促销四个因素。这是一个针对产品销售而言的模型。这一理论认为，如果一个营销组合中包括合适的产品，合适的价格，合适的分销策略和合适的促销，那么这将是一个成功的营销组合，企业产品的营销目标也可以藉以实现。该理论自从提出以来，对市场营销理论和实践产生了深刻的影响。而且，在 4P 理论指导下实现营销组合，实际上也是公司市场营销的基本运营方法。

4P 的理论建立在以产品为核心的营销模式上，商品从生产到销售，通过四个方面构成了完整的营销环节。产品销售出去的任务，毫无疑问地落在后面的

环节上，同样的产品在销售中，运用的策略和方法不一样，结果也会是大相径庭。POP 广告在以产品为核心的 4P 理论中，对实现产品促销环节起着重要作用。POP 广告多样的视觉形式，加之时间和空间上有计划地设计和分配，最大可能地发现和挖掘待销商品的内涵并表现它们，实现终端营销的最大效果。无论是 Product，Price，Place 还是 Promotion，都要依靠一定的视觉形式进行传达，在设计上，即使是基础的价格标示，一个经过设计让人喜爱的价格标签也能帮助商品留下好印象。

POP 广告是拉近产品和顾客之间的距离、获得顾客信任并影响购买行为的最有效的广告手段。在整个环节的终端，营销的效果怎样，取决于 POP 广告视觉系统的运用。销售策略是否合适，只有在销售中才能得到证实。在销售这场战役中，POP 广告站在最前沿，最直接地传递商品信息，和顾客面对面地进行交流，增加商品的说服力和表现力，帮助商品有出色的表现，被更多人接受。

二、便利和交流

POP 系统尽管是视觉传达系统，但在商业信息的传递上，它仍是以消费者为对象的设计和实施系统。理解消费者，和他们的交流是建立 POP 系统的基础。

Customer（顾客）、Cost（成本）、Convenience（便利）和 Communication（沟通）。先把产品放到一边，尽快搞清楚消费者想要什么很重要；不要再卖你所能制造的产品，而要卖顾客确实想买的东西；同时关注消费者要满足其欲求所需付出的成本；还要考虑如何给消费者方便以购得商品；最后取代销售关注沟通。这明显改变了以商品为核心的销售理念，取而代之，顾客成为营销环节的核心。

现在的市场营销中，消费者越来越占据主动地位。他们可以决定买什么和不买什么，有购买的主动权和选择权。现代生活节奏很快，信息传达迅速多样，单位时间内的信息量是几十年前甚至是十几年前也无法相比的。信息传播手段细化分工，使市场竞争更空前激烈，以消费者为中心是现代营销环境的必然要求。具体来讲，Customer（顾客）主要指顾客的需求。商品生产企业了解和研究顾客，分析顾客的需求，根据顾客的需求来提供产品；Cost（成本），企业的

生产成本和顾客的购买成本；Convenience（便利），为顾客尽可能地提供购买商品和使用商品便利，在商品销售、使用的整个过程里，让消费者感受到便利，而不是企业考虑自己的方便；Communication（沟通），取代了 4P 中对应的 Promotion（促销），提高了市场营销的认识水平，不再显得急功近利和短见，在与消费者的沟通中实现各自的利益和目标。

便利和交流，便利是形成交流的通道，为直接和友好交流提供最直接和简洁的环境。POP 系统的传达作为视觉认知体系，与某一个个体的、单独的 POP 广告不同，POP 系统格外关注设计传达和接受者的互动和交流。Communication（沟通）一词正突出了 POP 系统视觉传达中的特点。主要有两个方面。一是信息交流。POP 系统建立的信息交流告诉消费者具体的商品信息，同时，通过设计，接受反馈回来的信息。二是情感交流，POP 系统重要的交流特征。情感在以商品为核心的营销中，促进了商品的销售，在提倡沟通和交流的营销层次上，情感的交流更提升了商业活动交流的交流内涵。

视觉元素的运用和视觉样式是围绕顾客而设计的。在分析了顾客的心理和人群特征后，通过视觉表达诠释接受者的认知和感受，形成交流，促进受众的心理认同。在购买行为中，人们往往要认真比对，购买过程事实上是获得更多的关于商品有价值的信息，并且逐渐形成对产品的信任。情感的交流能达成心理共鸣，产生认同感。举个例子，当我们在购买某个商品时，如果能感觉到乐趣，引起好奇心，心理满足，那么就会形成认同感，对销售商品来说，这无疑是个好消息。

三、关系和互动

关联、反应、关系、回报的营销新理论，阐述了一个全新的营销四要素：与顾客建立更深层次的关联。

现代商业竞争中，顾客是流动的，顾客忠诚度也是变化的。企业想要赢得长期而稳定的市场，重要的是通过某些有效的方式与顾客建立关联，形成一种互助、依靠的关系。提高市场反应速度，在于如何站在顾客的角度及时地倾听和接收消费者的信息，并及时作出反应，满足需求。关系营销越来越重要，通过关联、关系和反应，提出了如何建立关系，长期拥有客户，保证长期利益。

回报是营销的源泉，企业必然实施低成本战略，充分考虑顾客愿意付出的成本，实现成本的最小化，并在此基础上获得更多的顾客份额，形成规模效益。这样，企业为顾客提供价值和追求回报相辅相成，相互促进，客观上达到的是一种双赢的效果。这一理论从全新的角度审视了企业和顾客之间的关系。讲究互动，不仅是企业商品和顾客的信息上的互动，更反映了彼此之间的密切关联。

POP系统的沟通观念不同于独立的POP广告，它在宣传商品的同时，包含着互动的深层含义。在POP系统中，沟通既是交流也是关系。设计和利用互动环节，模糊了接受和被接受的距离，把利益不同的两个方面有机地结合在一起，互相作用淡化了简单的纯粹商业化的功利的购买意识，削弱了容易产生的对立情绪，强化了合作共享的关系。

从传达角度讲，POP系统的认识水平从商品买卖服务到建立良好共享的关系，这正反映POP系统是逐层深入的认识体系。设计的目的不仅是销售商品，更重要的是通过设计建立一种联系，形成长期、有效的交流。

第四节　信　　息

POP系统是综合运用POP广告进行宣传的体系，把那些曾经被零零散散使用的传达手段有机地结合起来，系统地讨论分析它们的优势。在使用中，促进我们进行全局考虑，避免了个别形式的拼凑、堆砌。

POP系统从整体上改变了单一形式POP的信息传达方法，在视觉传达上解决了孤立运用存在的问题，实现了以视觉为主要传达语言的信息的秩序化和条理化，构建了完整的信息传达系统。POP系统的认识方法是针对一定主题的POP设计和传达的系统研究和认识方法。传统的解析在于分门别类地单独研究和讨论，并针对的是具体POP的应用和设计。POP系统连接起一个网络，把具体的每一个POP的设计、运用和实施整合起来，放在具体的空间里进行理解和分析，从而实现信息有秩序地传达。POP系统包含了四个方面的要素，信息的秩序和视觉化、空间分析、沟通和交流方式，这几个方面共同构造了POP系统。

一、信息输理

POP 系统建立完整的信息秩序，所有的宣传信息统一管理，综合分析，确定最重要的、其次的和再次的。根据这些信息的特征和地位，在实际环境中，与视觉、空间结合，形成完整的视觉传达系统。

"售卖点"是 POP 广告的本源，"售卖点"信息传达方式的总和构成了最基本的 POP 体系。在"售卖点"，根据不同的空间，综合运用不同的传达方式和手段表现主题。这些视觉表现和空间设计应该是彼此联系的，并且有着内在的秩序性，具有统一的传达目的。在传达过程中，POP 系统表现出信息传达手段的多样性，设计上具有宏观的认识，突出了信息传达的一致性。当我们在为一种新产品进行发布和宣传的时候，要运用尽可能多的手段和方法，从时间和空间上，尽量多地告诉潜在的消费者积极的信息，这是人所共知的，与此同时，也必须让所有的手段都能传达出一致的信息，清晰地表达该商品的形象和内涵，形成明确的信息识别。避免空间运用的盲目、混乱，容易造成视觉的堆砌，缺乏整体感。受众在混乱的信息空间里很容易感到困惑和疲惫，失去对此的兴趣。

二、空间关系

合理的空间分布传达出完整的信息。与此相反，空间运用不得当，会削弱 POP 的视觉表现力。我们经常见到一些空间里的视觉信息混乱，它们看上去混乱无序。张贴、悬挂、竖立的各种 POP 广告，在混乱的空间分布中，视觉传达效果适得其反。即使设计制作精良的作品在这样的空间关系中也无法实现良好的视觉传达功能，在某种程度上，在电脑面前的设计结果并不等同于在消费者心目中建立起来的印象。而有序的空间结构能很好地帮助我们确定信息传达的具体空间并把空间有效地组织起来，增加视觉语言的说服力。

POP 系统的空间有不同的特征。在即将操作和实施的空间中，每一部分空间起到的作用也不尽相同。在 POP 视觉系统运用时，合理安排和组织空间能将 POP 系统进行规划和整合，进而统一视觉信息，形成最有效的传达效果。

空间的秩序化是 POP 系统空间整合的一个特点，反映了 POP 系统信息分布

空间的有机性和连续性，它也是 POP 系统应用的依据。在 POP 系统应用过程中，空间要进一步秩序化，才可以有效地分配视觉信息。当我们面对空间时，这个空间是客观存在的，我们无法从根本上改变它，更多的是根据空间特征进行分割。

在设计过程中，通过理性的分析，逐步分析空间特征，观察它的分布、结构及连续性，结合视觉语言和人的行为进行主动设计，使信息传达和既定空间密切联系在一起，才能形成空间秩序和信息秩序最有效的联系。

三、沟通水平

沟通，在现代商业中，正越来越显得重要和突出。沟通意味着不再是简单地提供信息和机械地"告知"消费者，而从观念上发展到尊重消费、尊重消费者和建立平等、良好的"伙伴"关系层面上来。在设计上，POP 系统属于终端广告，它的沟通水平是建立符合大众消费习惯和心理的购买平台。

POP 系统的广泛性在视觉传达的领域里发挥着重要作用。在商业领域，POP 系统的信息秩序和空间整合突出了商品和品牌的综合视觉表现力，进而强化了商品和品牌的信息传达，实现与消费者的沟通、交流和互动。POP 系统的沟通，传递出全面、有吸引力的商品和品牌形象，通过视觉塑造出被消费者接受和认可的丰满形象。

POP 系统为视觉信息的接受者和视觉信息两方面建立了良性的互动关系。在 POP 系统的秩序化信息和整合空间的层面上，两者的交流和互相认可形成了利益和情感的共同体。

POP 系统的信息秩序和空间整合也是适应现代广告的有效视觉传达形式和沟通手段。在众多的视觉传达领域，POP 系统的运用由简单的商品信息传递发展成为建立共享和关联视觉文化秩序。在商业信息传递过程中，例如商品销售、品牌传播等，这一沟通表现在快速、准确、积极的宣传上，顾客或目标客户们的信任理解和响应显得很重要。在公共领域里，POP 系统的信息秩序和空间整合特征凸显了完整、综合的对于文化和公共形象的信息传达，以提倡人性化的活动空间、建立和谐的互动和联系为目的。

四、设计整合

POP 系统是整合的系统，有良好的延展性。

它是积极地整合信息秩序、视觉手段和空间环境，以建立共识、共享的沟通和交流为目的视觉传达体系。从长远来看，现代视觉传达中以用单一的形态大量复制和片面强调个体的视觉冲击力和表现力为目标的活动是不可能获得长期、综合的视觉效果和最大化影响的。如果想让信息最大化传播，就要有整合观念。POP 的视觉系统运用，要求设计者必须在设计活动中把摆在面前的各种视觉要素进行整合，在要素之间建立良好的组合关系，让它们发挥综合的传达作用。不仅是依靠设计中的图形、色彩和编排等关系的处理，而且还要把平面造型、立体造型、空间和人的行为等因素考虑进去，将这些都作为设计的因素进行综合考虑。

POP 系统的视觉形式是丰富多样的，图像、色彩、造型和光等视觉元素，以及动态影像、模型和实物等，都充分展示 POP 系统的视觉表现的多样性。在材料的使用上，不同的材料有不同的视觉个性和表现力。个体的视觉样式能表达一定的意图，和其他一些视觉形式联系起来产生整体的视觉关联，又能加强视觉语言的说服力。材料的综合丰富了质感和层次感，在整合的视觉体系中，它们让整个视觉体系具有了多样的表情，拉进了信息传递和信息接受的距离。

从视觉传达效果来看，单一的视觉样式完成的视觉传达很难达到理想的视觉效果，也很难实现全面的信息传达与沟通。单个视觉形式传达的范围是有限的，不同视觉形式的造型、材料、体积及灵活性等方面存在差异，大部分个体视觉传达形式不具有全面的视觉表达能力。另外，人们对不同的视觉传达样式的接受程度并不一样。人们对色彩、图形和造型等的感觉是有差异的，受众对视觉形式的选择差异影响了某一种形式的视觉传达效果，单独依靠一种视觉形式的传播很有可能会影响接受程度。综合地使用视觉手段，形成视觉传达的整合，效果才更明显，传播范围和传播效果才能最大化。

运用 POP 系统进行视觉传达，无论是对商品还是品牌都有明显的效果。

（1）视觉整合感：整体的视觉关系更容易传达信息。在视觉传达中，把

POP系统当做视觉传达方法运用。POP系统可以让平面、立体及空间等所有的内容具有整合感。

（2）传播效果最大化：POP系统是合理运用视觉传达和设计资源的方法。减少孤立的视觉表现，增加系统性的传达，视觉信息的传达效果会有明显改善。整合后的信息避免了凌乱、无序，传达的信息完善了。

（3）信息传达时效性：通过视觉与空间的分配，使信息传达更好、更有效率。把包括视觉的所有表现力和传达功能最大可能地结合，形成互补。在一定时间里，能完成推广和传播的效率。

第五节 构　　思

一、设计对象

站在使用者的角度来考虑，在使用一件物品的时候，我们每个人更多关注的是物品本身，购买者通常不会去想这样的问题：它从哪里来，怎么到了我们手中和我们为什么会拥有这样东西。而对于设计者和策略的规划者来说，要考虑的问题就要相对多一些。在商业设计中，一件商品怎么能够让人接受，通过什么样的渠道，以什么样的视觉方式和表现手段等，都是要考虑的问题。这些问题的提出，都是围绕一个核心——信息。

信息可以被理解为一个原点。从这个原点出发，信息的传递表现了信息的载体（物）和接受（人）之间的复杂关系。这不是一个简单的物理、化学的作用，而是结合了人的行为的运动变化过程。在利用POP系统进行综合的视觉设计时，设计对象集合了多重信息，它包括了以人和物为主的多个方面的要素。"物"的方面——"对象"，即设计者要处理和解决的问题。"时间"——在什么时间我们传达出这个信息，什么时间进行传达是最合适的。"哪儿"——进行视觉传达的地点，包括了具体的环境和空间是怎样的。"人"的方面——为谁传达，服务的对象是谁，谁参与进来，谁是目的接受者，我们应该为哪些人去做这些事情。

从另外的角度理解，这也可以划分为天时、地利和人和三个方面的要素。

"天时"解决的是设计中要考虑的时间要素，即在什么时间发生，什么时间展示、宣传等。"地利"帮助我们理解设计对象的场所、空间和环境等因素。"人和"是对潜在目标人群的分析和理解，考虑人的行动、思维、性格和兴趣等。三者合一构成信息的三位一体模型。作为一个视觉传达策划的主导者，设计对象帮助我们弄清楚面对的问题，有的放矢地采取设计手段。

二、设计者

设计者是独特的，不同的设计者具有不同的设计习惯和具体的设计方法。但是他们又是受约束的，无论是个人还是群体，在进行创作、构思时，都受到设计对象的制约。

设计结果呈现了设计者多方面的素质、修养和能力。设计者所扮演的角色是解决问题的角色，这需要对设计对象信息的判断和分析，在客观的信息中寻找主动传达信息的手段。盲目的设计、重复而缺乏创意的设计都是毫无生机的设计，往往给信息传达造成障碍。

POP 系统的设计更多地体现设计者对设计对象诸要素（如空间、形态、对象等方面）的想象力和控制力，以及进行视觉表现时的整体把握能力。对于这样一个集合了视觉表现、空间组织和统筹信息传达技巧和策略的系统，设计者更类似于一个导演，完成策划和指导的任务。

三、接受和传达

POP 系统的设计是传达方法和手段的设计，是有接受的设计。

信息通过什么方法有效传达出去，是设计探索和解决的重要问题。这种探索的结果是积极的促进信息传达，信息能顺利地传达到受众中间，形成认可和接受。

积极地接受能促进设计的发挥。设计越出色，信息被接受的可能性就越大。相反，没有接受或接受范围小，说明信息传达有阻碍，不够畅通，设计一定出了问题。对于不同的接受者而言，传达的手段和技巧也应该有所变化，避免千人一面和风格的单一。传播和接受连贯，POP 系统才能起到联络的作用。

四、想象力和创意

设计和策划要有想象力。想象力影响着 POP 系统的视觉设计和传达。设计伊始，对设计对象进行充分的考虑和分析，这是必要到一步。通过分析得出的判断将帮助设计者为下一步的设计工作做好准备。根据对设计对象的切身体会，对设计对象细节的捕捉，从理性的分析转化为视觉感受，形成一些具有想象力的方案。

在 POP 系统的设计分析中，对设计对象的判断和分析的想象，来源于 POP 系统针对的具体人、物、时间和地点等要素，综合归纳起来，也就是我们曾经提出的天时、地利和人和因素，这都是构成想象力的重要部分。

在进行创意和设计时，想象不应拘束在固有的模式当中。如果思维停留在固有的视觉体验当中，最终无法形成好的视觉表达，更不可能形成有效的视觉传达方案。POP 系统的提出有利于解放思维，它的优点在于用系统化解决 POP 的视觉问题，具有高度理性分析的一面。同时，回归到感性的表达上，根据不同对象设计不同的 POP 视觉形象，这样才更主动，表现上更全面。

想象力脱离了固有模式的干扰，有助于形成创造力，实现优秀的创意和设计。在检查 POP 系统的创意设计时，创意是否优秀，要考察理念的创新性、系统认识的完整性和实施的可行性三个方面。是否具有与众不同的观念和表现力是创新的检查标准；创意实现过程中的障碍是否得到解决，有没有影响视觉表现的因素；信息的传达是否遵循了 POP 的信息系统传达的整体性。解决这些问题，有助于检查 POP 创意的可行性和模拟的真实传达效果，避免视觉传达局限在局部上，也避免了视觉效果的单调乏味导致的机械。

五、方　案

设计方案起初可能不是唯一的。在设计过程中，也许数个构思和方案会频繁地穿插同时进行，一时无法确定哪个方案更好，哪个又差一些，这就需要有足够的耐心和精力把这些方案进行下去。最终找到一个最合理的方案，详细地设计并实施。

早期的阶段性工作是设计灵感和分析交织进行的过程。在团队的合作中，

方案不断深化的过程，很有可能出现值得期待的新发现。构思是发散式的，由一个基本的线索和信息点出发，错综的形成多向的构思，在进行中归纳、整理、推理，形成几个不同类型的方案。

在设计构思完成后，需要做的是进一步的完善设计方案。讨论是完善方案的有效方法。在讨论中，优秀的设计方案由于综合表现水平的突出会显现出来。而且，讨论本身是多向和多元的，有利于发现和排除问题，增加了设计方案的特点和优势，使设计方案趋于完善，变得更加具有说服力和可操作性。运用POP系统进行设计的难度在于既要具备针对具体形态的设计表达能力，又要有宏观的空间控制能力。团队的合作和讨论过程能加强设计的条理性、系统的秩序和空间结构的整体性。

完善POP系统设计方案在于总体的空间秩序、视觉表现力、视觉传达的层次及个体的视觉表现几个方面的综合。空间秩序讲究形态在空间上分布均衡，有节奏。视觉表现上，所有元素传达的视觉感受要统一，呈现明确的氛围。方案的视觉表现具有层次感，视觉强弱分布合理，一味强调视觉冲击是不可取的。还要注重细节表现，处理恰当的细节增加整体的艺术表现力，反之，细节处理不当会破坏信息传达的效果。

第六节　因　　素

无论是设计者还是接受者，人是设计行为中最活跃的因素。

只有了解了人的思维习惯、行为方式才有利于从更深层的思维把握设计行为。根据目标人群的行为和体验差异，在设计活动和方案中，我们从人群、体验、情绪和视觉偏好几个方面，逐一理解设计所要考虑的人为因素。

一、对　象

人有群体特征，一些人由于生活习惯、兴趣爱好等原因聚集在一起，同时另外一些人由于各种因素的差异化，会形成另外人群，人群之间会形成不同的人群特征，表现出不同的兴趣、爱好、理解力和需求等。在社会活动的各个领

域都可以发现具有不同人群特征的群体。设计最大的特征就在于为不同的人群服务，和目标人群形成最充分的沟通和交流。

关注群体使我们容易划分出每个人所属的群体的特征。简单地举例来说，根据职业划分他们的类别，众所周知，不同的职业和工作，工作方式、社会交往、生活节奏、生活内容、情感和思维等会形成差异。同样的职业特征往往在兴趣点和关注点有相同或近似的地方。针对职业或专业领域进行的设计，自然要对职业特点形成的关注点和审美情趣有比较清楚的了解。同样，社会活动中的人们可以横向地划分成不同的层次，社会阶层的划分涉及到公共身份、社会地位、社会分工、意识和理解等，根据社会阶层的不同，设计着眼点有很大的差异。例如，物质生活的丰富程度，社会地位和影响力，受教育的层次和领域，以及生活方式等会造成思维和行为的很大差异。在设计中必须要考虑到人群特征因素。考察一个设计是不是好的设计，其中重要的一点是看它是否适用于目标人群。

二、感　受

每一个人都兼具感性与理性两个层面的认识，对事物的接受过程中，两种认识方式经常是结合在一起的。感性的直觉体验是基本的和先行的，感性的接收信息是完全凭借感觉、知觉。这样获得的信息是表面的，但是对接受者来说，能不能产生好的感觉很重要。在评价是否是好的设计时，如果能使设计的目标人群喜欢，过后对设计又有好的印象，应该算具备了好的设计的起码条件。

设计活动中既要有理性的分析判断能力，也要充分顾及到接受者的感性体验。过于注重理性的判断分析，使设计机械化，就容易忽略接受者的感性体验，造成一边是设计刻板的推理，形成机械的设计；另一边，接受者对设计也毫无感觉，甚至会反感。通常在接受新的信息时，我们首先会凭借直觉判断它，凭借直觉产生好恶的情感和兴趣。

通过视觉传达的信息首先要具备感性特征，让信息接受的一方发生兴趣，有意愿接受。无论是符号、标志还是立体的造型，能通过直觉形成接受度，是设计传达的第一步。在有了兴趣和基本的感性理解基础，才有可能有动机进一步通过逻辑的判断和分析去理解其中的含义。

总结起来就是：视线（观察）—心理（情绪）—思维（脑力）—反应（行动）。

观看是第一步，设计首先要摆出来给人看。之后，观看者产生心理反映，喜怒哀乐，七情六欲的反映。再往后是判断和思维，观看者的分析能力才表现出来。一些设计作品里，往往被过分地堆砌很多理念，臃肿混乱，忽略了接受过程中的直观情绪反映。设计中，忽略了设计作品是否使人喜闻乐见这一关键问题，过度纠缠在深奥的理念中，以为杂糅了多重意义的设计就是好设计，这严重影响了设计的传达，也违背了设计规律。

三、情　绪

情绪活动是个性化的，繁忙的工作总让身处其中的人们感受到压力；一场激烈的球赛会调动紧张兴奋的神经，使情绪活跃起来，让我们的情绪一直处于亢奋状态；在酒吧消遣时，绝对不会有面对上司时才会产生的紧张情绪。当然，做一件不愿意做的事也会导致负面情绪的积累，甚至波及到生活的其他方面。情绪在我们生活当中不断变化，有时甚至不可琢磨。即使在一天当中，谁都无法预计自己会有多少种情绪变化。也许，一点小冲突会让刚才的好心情瞬间变糟。

POP 的视觉传达是一个完整的系统，在设计的运用过程中，身处设计环境中的人们的情绪变化不尽相同。不同的诉求，传达出来的情绪不同，忽略了设计中的情绪因素，视觉传达的结果会适得其反。

在设计中如何解决情绪带给我们的影响，这值得我们对特定环境下带给人们情绪变化的因素进行分析。

发现和利用情绪波动中积极的因素，调动积极的情绪。在设计中，要分析不同的设计对人们的情绪变化，整体设计里，各个部分的组织把握从视觉的逐渐引导、启发和调动到强烈的张扬、抒发和互动，动静结合，整体张弛有度，产生连锁的积极反映。

在设计的接受过程里，完成"诱发情绪—引导情绪—推动情绪"这一情绪设计模式。

整个视觉环境的营造，引导和调动接受者积极情绪的表现。在商品销售中，

注意营造积极的消费情绪，既满足了商品的消费，又能满足消费者的心理需求，提高视觉传达的效率和接受度。

四、口　味

在生活里，一些人们总是喜欢接受新鲜的视觉形式和视觉元素，在固定的视觉氛围中呆久了，就会失去视觉的新鲜感，产生视觉的疲劳和迟钝，这也是我们一直不断寻找新的视觉样式、创新视觉表现的动力。长期的、单一的和相似的视觉传达手段导致信息传达障碍，通过设计不断发现新的视觉语言和表现形式来保持视觉的新鲜感，避免在设计中长期滞留于固定的视觉传达手段和老套的方法。

每一个人的视觉口味都不相同，是有差异化的。在不同的时间、空间和行为规范里，人们对视觉风格的偏好也不一样。也许一段时间喜欢华丽精致的视觉风格，但随着时间和心理的变化，又可能现代简约的视觉样式会受到青睐。在工作环境中人们可以接受的设计在家庭就不一定适用。作为设计者，捕捉到不同因素影响下受众的视觉口味变化，能针对性地突破信息传达障碍，扩大视觉语言的接受程度和效果，保障信息传达渠道畅通。

大众文化特点就是信息传达和接受上具有一定程度的普遍性。这包括了信息广泛传播，信息接受是平等的，以及信息的选择具有自由度等，另外，也表现出每一个人的自我认同。每一个人都有自己感兴趣的形象、形式和手段，在和他们喜欢的这些形象、形式接触过程中，也印证了自己的看法和态度。面对自己喜欢的设计，人们会获得心理满足感，购买自己心仪已久的商品，也能强化个人的自我认同。

在日常生活中，每个人可以选择看和听，选择买自己喜欢的东西。娱乐性、满足感、群体偏见或意志、释放感，我们怎样满足这些口味？这就必须像在烹饪菜肴过程中添加作料一样，在视觉传达的过程里根据大众兴趣的特点，酌情变化味道，添加适合于大众文化特征的内容。

在对待大众文化方面，需要注意娱乐性，这是最积极的大众文化的特点。在现代生活的众多内容中，具有娱乐感、轻松的事物更容易被人接受。这也反映出大众文化的特点，在视觉传达和设计过程里的要求就是，设计的口味是符

合大众文化特点的。在视觉表达中，POP系统的开放性和自由性与娱乐性和大众化不某而和，适合表达大众文化。

五、流　行

当流行风尚袭来，人们的生活方式、审美趣味不同程度会受到影响。在流行文化中，包括了谁是流行的倡导者，什么是流行样式，谁是崇拜者和追随者，流行的渠道和形式怎样。

流行因素包括流行的内容、流行的方式和手段，当然还有追随者。在流行文化中，流行元素表现出极强的视觉特征时，就有可能成为一种视觉符号，从而固定下来，具有某种象征性。一个字眼，一个动作，一个形象，都有可能成为流行文化的象征和代名词，标签式地标明某种区别，从而具有领导力，进一步则演变成一种权利，表明了独特的立场、观念和行为方式。

流行行为，如语言和动作，都具有类似符号的象征性。通过某一个手势或者一个词、一句话，形成广泛的共识，具有号召力和认同感。这些词句在认同者的范围里，形成强大的共鸣效果。在运用流行语言的视觉传达中，流行行为所起到的作用不可忽视。接受和运用这样的行为，把流行行为当做信息传达的纽带和媒介，形成广泛的信息传达，在接受流行文化的人群中间，更容易接受视觉传达的内容。

流行文化大多伴随有直接的视觉形象。一种动作，一个手势，一种造型，或者特点明确的色彩搭配，无论它们出现在哪，都能预示流行力量的存在，起到号召作用。视觉化和符号样式浓缩为流行文化的识别特征，设计意图结合运用流行视觉符号，势必加强视觉传达的时代特征，形成更具当代特点和亲和力的视觉传达样式，这样传达出的信息更具吸引力。

六、个　体

系统的视觉传达体系是由众多个体共同完成的。个体的视觉样式和传达出的信息是整个系统视觉传达的基础部分。

在POP系统里，结合图形、文字和色彩的单元造型构成了POP视觉体系的个体，视觉个体之间在这个体系中有着必然的联系。孤立的设计和实施无助于

整体视觉的传达，不同个体之间相互配合，是视觉系统局部设计的出发点。同时，一个完整的 POP 视觉系统中每一个视觉个体是相对完整的，视觉表达具有相对的独立性。个体的视觉表现，通过图形、文字和色彩等视觉要素的组合能完整地传达出某一特定的视觉信息。一个悬挂的旗帜，一件张贴的海报，一个竖立的立体造型，都是 POP 视觉传达系统中的视觉个体。根据使用的环境，占据的空间，以及各自的体积、形式特征，它们都从不同角度表现了主题，帮助主题形成多元的视觉传达效果。多个视觉个体共同形成一个视觉传达的体系，在这个体系中的任何个体之间，由空间关系组织起来，在设计者的导演下，分先后、分主从出场。个体的设计或者称之为局部的设计，并不一定要面面俱到。在一些局部，服从主题的设计甚至需要一简再简，并不见得把所有信息展示出来，应根据需要安排传达内容。

七、节　奏

控制视觉节奏，设计视觉单元有机分布。根据空间的特征和视觉传达主题，有些地方需要加强，形成密集的排列和组合，有些地方需要舒缓和点缀的安排。视觉节奏明快意味着在整体系统的视觉风格前提下，加强视觉单元之间的对比关系，反映在空间分割、视觉层次的方面，空间强调对比，层次清晰。空间分割和运用的匀称传达出温和庄重的美，对称分割、平均分割，或者弱化差异都能显示出舒缓的节奏关系。强调空间分割和运用的差异，表现出来的是空间大小形成或紧凑或舒朗的视觉关系。视觉层次体现在个体的视觉强度和不同个体之间的组织上。在一个特定空间中，视觉强度不同的各种形态会显现出不同的视觉层次。吊挂、张贴、放置的各种形式，它们的表现力不同，吊挂的 POP 样式占用上部空间，加强整体视觉氛围，作用在于突出和表现主题。陈设的形式更侧重于具体的陈述信息，强调功能和造型。张贴的海报更多表达详细的信息，内容充实，强调平面效果。空间上，各种形式之间互相补充、相互协调，形成空间层次。

八、平面延伸

在媒介的使用上，平面的视觉表现以纸张印刷方式为主，大量运用在 POP

系统的设计中。在一些平面设计中，图形、文字等平面元素综合完成视觉传达，通过一定的平面形式表现出来。还有一些立体造型的视觉形式，通过插接、扭曲和折叠等方法，把平面形式转化成立体造型。

立体造型是 POP 系统中最活跃的手段之一。立体造型具有真实的体积和质量，在视觉传达系统中的立体造型更具有真实的视觉和触觉，也具有实际的空间感。数量不等的立体造型有机地分布在一定的空间里，构成了设计环境中最实在的部分。它们彼此依靠空间关联起来传达主题信息。现代 POP 广告的视觉传达在很多时候是借助立体造型完成的。在商业场所和公共环境中，立体造型充分展示了它们全方位视觉传达的魅力。POP 系统的视觉体系包含了丰富的视觉媒介。在通过印刷技术实现平面化的视觉表现里，突出的是平面视觉语言的表现。图像、色彩和平面构成样式都是平面视觉传达的重要因素。而立体造型语言在空间上有更好的表现力。立体造型综合了多样视觉语言，通过平面表现、体积、材料、质感，以及空间特征和结构关系，形成全面的信息表达。在设计中，需要分析和解决立体造型的形式、结构等问题，进而在视觉上丰富表现层次和内容，形成完整的传达。

在视觉媒介的运用中，不断增加新的样式，大大丰富了 POP 视觉传达的语言。在一些场所，大型的视频墙直接把连贯、动态的影像表现出来，诠释信息。在夜晚，霓虹广告通过光的变化造型，运用闪烁和光色变化，讲述着迷人的视觉故事。在一些空间装置中，通过让静止的东西动起来，也能赋予视觉语言更多的表现力，从而丰富视觉语言，多元化视觉形式，强化视觉传达效果。近些年出现在商场、超市中的电视媒介也显示出强大的生命力，与静态的印刷品相比，超市中的影像和声音更能说服顾客。近些年节约能源正成为社会生活的广泛共识，人们节约资源的意识也在不断提高。夜间建筑和霓虹照明，正逐渐被新型的半导体照明代替，将来很有可能影响户外商业广告的表现。

九、重　复

在 POP 系统的视觉传达里，很多时候需要视觉形式的重复运用。一定数量的个体按照特定秩序排列能最大化地传播视觉效果，也能强化视觉氛围。大量视觉个体的复制，从传达上讲虽然手段单一，但散布信息广泛，而且重复化能

形成庞大而统一的信息网络，以最简化的设计传达出最强烈的信息。

由于复制和批量在个体之间的视觉效果上没有差异，无论在哪，重复排列都能具有较强的同一化的视觉面貌。看上去都一样的形式重复后，往往能将小规模的信息放大，能将单一的视觉形象丰富起来。这样做的好处还不仅如此，同时还可以把更多的精力投入到设计空间上，在空间分布上下工夫，使之更趋于合理，减少了视觉形式的复杂性。

重复后的视觉效果，看上去更为整齐、一致，信息传达也会有针对性。在不同时间、不同地点，同一个视觉印象不断重复刺激人的神经，形成视觉习惯，久而久之，信息就深深印在记忆中。在促销、展示及企业形象设计等环境里运用得相当广泛。它们的设计和制作与印刷技术密切相关，印刷也是形成批量并最大限度传播信息的主要手段。

现代企业的视觉传达正逐步意识到提升企业品位和层次的重要性，往往不惜重金邀请艺术家和设计师为企业定制象征性作品，以此来彰显企业的文化品位和企业理念。作品往往具有独立的空间，并且和环境形成独特完整的空间关系，具有个别化的空间表现力。这种空间关系同时也传达着一个象征意义，具有标志式的识别性，起到象征作用。

一些形式唯一、结构复杂、设计难度较大的造型往往不易复制。在整体的POP视觉传达中，鲜明有特点的视觉形式总是能表现得标新立异，给整体POP的视觉传达增加亮点。这些独立运用的造型体现出视觉形象的唯一、空间关系的唯一及象征意义的唯一。视觉形象独一无二，甚至可以称得上是艺术品，运用上不重复，显示明确的概念或传达出主题。

在整体POP视觉语言的应用中，综合运用重复手段和独立的标志性形象，形成繁和简的对比。在信息的传达上，重复手段起到不断强调的作用，结合独特的主题形象能起到较好的效果。

第五章　POP 广告设计基础 >>

第一节　文　字

在 POP 设计中，字体的选择和运用取决于视觉传达主题表现的具体需要。其形式感和视觉表现要与传达的内容相一致。

文字是视觉传达的重要组成部分。文字不仅可以行文达意，还通过符号化和图形语言，实现信息的传达。根据文字自身的特点分析 POP 文字的视觉传达时，可以参考以下几个方面。

一、字体、字号和密度

在字体设计中，文字的外形和结构，笔划的粗细，字的密度和色彩等，这些细节的微妙变化，都影响字的视觉传达效果。

字体是文字视觉表现最基本的要素之一。不同的字体其视觉效果也不同，形成的视觉传达力度也不同。中文字体中，宋体的端庄、仿宋体的秀丽、黑体的有力、书体的洒脱都可以成为视觉感染的因素。以宋体为例，装饰角特征明显，撇捺与众不同。在作为文本出现时，宋体字的笔画粗细适中，是较好的选择。而黑体，总的来说稳重端正，因为其特点是笔划粗细较均衡，装饰相对较少，显得有体量感，在标题性文字或者标志的变化运用中有可借鉴之处。同样的字体里，粗体字有较强的视觉冲击力，斜体字有整齐的动感。在字体的运用中，书法是较为特别的，一位书法家的书法往往自成一体，由于是书法家主观的创作，字体的变化富于个性化，字与字之间的关系也更为紧密，运用时需要特别注意字和字的协调关系。

字号反映文字的大小，字号的大小直接影响到人们的阅读。在设计中，字号的大小影响信息的传达效果。在设计中运用大小不同的字，取决于文字在具

体设计中的传达要求，以及字与版面、色彩和图像等元素的搭配关系，在不同的视觉关系中，选择合适的文字大小。

　　一定数量的文字组合会形成有灰度的"面"。"面"的灰度变化将直接影响到人们的视觉感受。文字的排列密度越大，形成的文字"面"越深重，相反，字与字之间空隙大，行与行之间距离大，文字"面"中文字的排列密度小，文字之间排列疏朗，"面"的灰度相对就小。在视觉传达上，注意这样的文字形成的"面"的影响，能更好地把握文字设计和布局。

　　文字设计是全面和综合的设计。在设计过程中，不能单独地考察字体或者字号等某一方面要素，而应全面衡量文字在具体设计运用中的视觉关系，进一步确定文字在图形、色彩、版面构成，以至于造型中所处的地位，进行适度的设计。

二、字的识别

　　在 POP 广告设计中，文字的设计有几方面用途。第一，解决阅读问题。第二，突出品牌形象个性，具有符号化的视觉特点。

　　文字本身具有双重性，"文"指文本特征，解释和阐述，表达具体内容；同时也表现为"字"，为个体化的符号特征。

　　对需要强调视觉特征、讲求个性识别的"字"来说，在满足一定阅读功能的前提下，进行艺术加工，在视觉上使之呈现鲜明的个性，多为标志、标题等形式。

　　文字符号化的视觉表现方法，主要用在针对标志性识别文字和那些需要特别强调视觉特征的文字。具体表现在设计中，运用图形与字形结合的形象化处理手法，不仅形象生动，富有趣味，而且具有传情达意，形意结合的优点。不同于规范的文本使用，图形化、符号化的文字在视觉上更生动、更具象征性。它的构造重在字和形之间的构造、组合，同时也在字的构造中挖掘蕴涵着的形象特征和语意特征。

　　和图形与字型结合不同，使用别致的书写和描绘方式，相对弱化了阅读目的而强调了视觉整体的符号化特点，强调了整体的视觉特征和书写特点，呈现出整体的形式感。根据视觉传达的信息重点，设计时既可以利用象形原则，与字的结构配合，既有形象感又有字面意思；也可以讲求字形抽象化符号化的表

达。但最终的目的是视觉形式感能与诉求一致，完整、强烈地表达主题。

在商业设计中，根据广告宣传与诉求信息的不同要求，创作个性化的识别性文字，要力求体现企业、品牌和产品的个性，注重识别的特征及特色。在企业形象的识别设计当中，为树立良好的企业形象，设计者应研究同类企业的标志性字体设计，设计和创作讲究差异化，避免出现相似和雷同的情况。但是无论在文字识别的设计上如何讲求变化，都要兼顾识别的整体视觉效果。整体特征也具有识别性，局部要服从整体，视觉统一，形象明确，才能体现良好的识别性。同时，也不能忽略识别性与其他视觉元素的关联，如：色彩、文本等。标识符号要精心设计，整体编排也要讲究。

字体设计要敢于创新，视觉语言创作要有个性。在商业传达设计中，根据主题的要求不同，结合产品、消费群体和市场定位等的要求，突出文字设计的个性化的视觉形象，形成差异化，区别于同类品牌的视觉样式，给人强烈的感受，形成商品信息传达的独特风格。设计时，从字的形态特征与组合上分析，突破设计樊篱和制约，不循规蹈矩。

三、字的美感

文字作为画面形象的要素之一，具有传达感情的功能。因此，必须在视觉上满足审美需求。在 POP 的文字设计中，美感体现在多方面，通过笔画造型、结构和整体形态的把握都可以使文字设计富有美感。

笔型的特点、细节和走势形成了笔画的美感。字的设计过程需要对字的局部造型给予更多关注，笔画穿插得合理和顺畅是关键。只有内部舒展，整体才不至于显得牵强和别扭。在理解上，字的结构可以抽象地理解为由点、线、面构成的有机体，通过协调笔画与笔画之间的穿插、组合关系来表现点、线、面的结构关系，表现文字整体的节奏和韵律变化，产生美感。在字型的设计中，外型和轮廓也很重要，字的外型或动或静，或舒展或紧凑，轮廓起了重要作用，决定了外型的美感。在由多个字组成的设计方案里，字与字的内在连贯和贯通是字体整体视觉中不可忽视的方面，虽然每一个字的结构会有很大差异，但组合起来，整体结构里讲究韵律和节奏。每个字的外形、笔画、字与字之间的连贯性都在考虑之中，设计的切入点就隐藏在其中。

字体的设计是综合的设计，也是普遍的视觉设计规律。在设计中，字的点、横、撇、捺之间和字与字之间，都寻求了和谐的整体关系，而又部分地具有变化。对立、变化过多，字型和结构显得杂乱，看上去缺乏秩序，影响字体的美感和整体的视觉传达，造成视觉关系混乱，破坏视觉的整体感，也不利于信息的传达；单纯强调视觉统一而形成同一，缺乏适度的变化，又失去了视觉的灵活性，显得呆板生硬，没有生气。

在 POP 广告设计中的文字要想取得良好的视觉效果，具有和谐的美感，关键是在于内在关联的把握，利用对立因素建立整体的协调。在和谐中寻求变化，在变化中获得统一。

四、字的变体

变体文字的难点在于艺术性、创造性和可读性的完美结合。

字体设计的重点首先在于字形的设计，变体就是以现有的文字为基础，根据现有的字体进行加工变化，演变和设计出符合视觉传达意图的新字形。变体意味着从字形、结构的整体变化到内部每一个笔画的造型和细节变化。一个字在从整体造型到撇、捺等笔画的细节处理上，都要根据主题进行调整。变化后的字体，除了保留文字识别的基本特征外，同时建立起新的视觉传达语汇和秩序，新的具有阅读性的符号就诞生了。

五、书　法

书法是书写艺术。在书写过程中，结合书写者的理解发展出个性化的文字描绘语言。书法的表现力是无法取代的，具有强烈的艺术感染力和视觉表现力。因此，书法在设计中也常常被使用。书法独特的视觉之美，张扬书法家的气质，在内在精神上把书写者和阅读者联系起来，感受到书法中的意境。在文字的视觉表现上，这种强烈的主观情绪如果能得到恰当的运用，传达的效果会更加突出。书法的个性迥异，能呈现出各个时期书法家的人格魅力，运用书法，对于 POP 广告的视觉传达来说，更能呈现出文化的厚重和设计的别致。因此，在一些设计中，使用和借鉴书法艺术，不仅可以很好地传递基本文字信息，还可以呈现强烈的文化特征，体现文化感。

第二节 图 形

图形在视觉表现中重要而且突出，是视觉传达的重要内容。它也是最好的视觉表现方式之一，通过视觉形象，一目了然，快速地传达信息，免除了其他中介形式的语义转换。画面总是能直观地告诉我们它蕴涵的情感，也总是能迅速地吸引我们的视线。当然，另外一方面，图形语意也总是具有不确定和多义的特点。很多时候，并非一下就可以理解图形表达的意思；有时，在"读"图的过程中，会产生误读和歧义。解决 POP 广告的图形视觉表现，既要注重手段、形式的变化，也要注重视觉表现中形象的塑造和表现力。

一、视觉夸张

图形的视觉传达形式中，运用夸张手段处理视觉中的图形，突出强调了图形的视觉特征。夸张意在夸大变化视觉形象的某一个部分，夸张产生的夸大，强调了图形特征，突出了图形中的视觉要点。夸张的手法，常见于夸大形象的局部或是夸大情节的变化。夸大形象的夸张手段强调形象的某个部分特点，而这个部分在全部的视觉传达中起着关键的作用，通过夸张表现，被夸张的部分引起人们视线的关注，读取这个视觉变化后，就基本上理解了画面中的主要视觉内容。夸大情节的夸张表现，将原本正常发展的情节通过视觉的设计和调整，使之对立加强和富有戏剧性，情节中的人物、景物在夸张的视觉情景中也因此

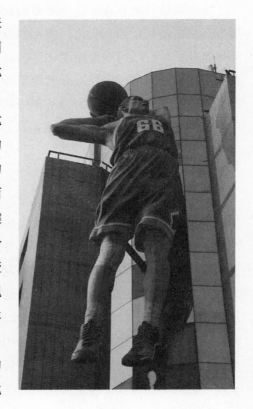

生动活泼，情节则更多地被关注和理解。夸张整体视觉中某一部分的形象和夸张视觉传达中的情节，往往联系在一起，夸张的动作，夸张的表情，夸张的视觉关系，在视觉表现上要显得更有优势。

二、运用人物形象

视觉传达中运用人物形象有很多优点，运用人物往往会起到明确的说服作用和"我也一样"的示范效果。通常当我们看到一则带有人像的广告时，潜意识中会直接把广告中的人物体验转加到现实生活中的自己身上，通过广告中模特的体会和经验，告诉我们"你也可以这样"。

在现实的 POP 设计中，人物形象始终是进行商品和品牌宣传的重要视觉表现元素。人物形象的运用相比其他形象而言，富有更多的神态和表情。神态和表情体现了人活动的感受，运用有表情的人物形象作为视觉传达的形象，就更有说服力。尤其一些最具有传情达意的肢体语言、表情和眼神，举手投足间就能最直观地传达。

三、卡通造型

卡通形象在日常生活中屡见不鲜。人日常生活中难以实现的，在卡通世界里却能普遍存在。卡通造型给人们带来的快乐还在于卡通造型被赋予的人物性格，对生活的认识和评判。运用在卡通造型上，赋予它人的性格、思维、动物和有生命的外表，卡通的视觉传达就形成了。从卡通可以看到人的行为和心理折射的影子，这就是卡通的魅力所在。卡通形象的视觉传达，主要通过卡通形象的趣味性形象和理想化形象引起人们的兴趣来传达视觉含义。

四、抽　象

抽象相对于具象，抽象的特征是把视觉形象的内在秩序抽离出来。抽象并不借助具体的现实形象表现内在秩序。抽象艺术语言和视觉形式在有些时候能比具体形象反映的视觉特征更强烈。在

抽象造型中，简化和提纯了真实造型，更加纯粹和浓缩。单纯的点、线、面更具有表现力，视觉个性也更明确。运用抽象的视觉语言，视觉艺术语言多元，增加了视觉的新鲜感。在抽象元素的运用上，由于抽象语言的概括和提炼，看上去有丰富的感觉，这也丰富了图形语言的表现力。一些POP广告使用抽象化的视觉形象进行表现，和具象化的视觉语言形成对比，显示出与众不同的视觉风格，有利于个性化品牌诉求。

五、图形异化

图形表现，主要通过图形与图形之间形象的组合来实现。不同的两个或多个图形的结合，突出视觉变化，强调两者之间的对立关系，称之为图形的异化。将两个本来没有关联的图形，通过视觉加工，使之合成为一个图形，创造出新的视觉形象。图形的异化，不是风马牛不相及的图形之间的机械结合，而是要根据具体视觉传达的需要，在图形与图形之间寻找内在或者是形象上的联系，从而实现视觉上的再创造。这样形成的新形象传达出的语意，其效果在视觉上出乎意料，有视觉的新鲜感和奇特的视觉结构，而理性的分析和理解又似乎合乎情理，在情理之中。

六、图形的"动"和"静"

视觉设计中的动和静是相对的，视觉上的"动"表达了运动和运动感两个方面。物体发生位移，从一个地方挪到另外一个地方，形成了视觉上的运动；另外，稳定的、静止的形象，由于具有运动的趋势和视觉上的动感，也能给人动的认识。"静"也是相对的，静止不动的形象是"静"，表现在没有移动；稳定性强也是"静"，端庄、对称，都具有静止的视觉特征。

在设计中，善用"动"、"静"，能突出视觉传达的信息特征。在一些环境中，POP的视觉传达运用"动"来表现，能很好地突出活动理念，营造活跃、生动的气氛，在商品销售活动中，促进商品的销售和品牌理念的传达。在需要营造庄重的氛围时，加强"静"的运用，强化稳定的秩序性，在视觉上突出平衡感和对称的视觉特征来表现肃穆、庄重。动静结合，相得益彰。在视觉传达中，它们总是既矛盾又联系在一起的一对，用得好与不好，在于设计者对主题

的理解和对整体气氛的把握。

七、标志运用

标志的象征性就在于它是符号化的，一看到某个标志，我们就知道或联想到它的意思，因为在我们心目中它是代表某一特定意思的符号，一个企业的标志就是一个企业的象征性符号，一种商品的符号化识别就是它的标志。标志形式表现得极其简练，内容传达有象征性寓意，并且固定下来，减弱信息传达中间环节的语意转换，表达一个特定意思，映射最直接的信息，形成一一对应的关系。在商业和公共环境的视觉传达里，符号、标志具有直观、明确的视觉传达效果，减少了中间环节的分析和推理，标志化的视觉表现要特征鲜明，容易混淆的视觉形象不是标志性的视觉语言。明确的视觉识别，符号化的凝练、简洁，才能让人过目不忘。

八、装　饰

在视觉传达上，装饰优化信息传达，变单调为丰富，变生硬为生动。对设计对象进行适当的针对性装饰，可以加强视觉效果。装饰性是对某些视觉元素和样式的强化运用。在不同的设计艺术发展时期，装饰都是各不相同的。在装饰、风格上各有不同，早期的工艺美术运动、装饰艺术运动到后来的现代主义、波谱艺术等，都呈现了截然不同的视觉装饰风格，它们各自都显示了不同的装饰手段和观念。在视觉设计中，巧用装饰，可以强化信息传达，传达出浓郁的视觉特色和形式美感。

九、插　图

在视觉传达设计里，插画是完成独特的视觉表现的好办法。一件视觉

传达作品，运用插画，能体现出不同寻常的趣味，丰富视觉表达。插画的表现力，是由插画家个人风格和技巧决定的。不同的插图师和插画家的风格不同，在视觉传达上，运用插画技术来表现主题，重要的是选择适合主题表达的插图风格和插图师。一个主题在不同的插画师笔下，视觉表现会截然不同。在现代商业活动和宣传中，插画技术运用广泛。根据主题选择符合表现要求的插画样式和风格，在与同类商品或品牌相比的情况下，增加视觉传达的差异化，突出自身的个性。

十、流行样式

流行具有时代特征。在一定的时间和环境里，流行的样式和风格形成大规模的风靡。视觉传达要讲求实效性和时代感，流行视觉文化的运用加强了视觉传达的实效性，也具有明显的时代感。流行风格和样式受人拥护和推崇，具有感染力和说服力。POP 的广告设计借鉴和吸收流行样式和表达手段，再运用流行风格中的视觉元素，能相对容易地靠近当代文化，吸引注意力。在传达过程中，

更加容易融合在当代文化氛围中，融入流行与时尚，增加商品和品牌的认同感。

第三节 色 彩

一、色彩的混合

当我们把黄色和蓝色并置涂抹在纸面上，离开一定的距离，你就会感觉纸面上出现了绿色。由于空间距离和生理反映，眼睛在辨别过小或过远物象的细

节时，形状，色彩的外型就模糊了，临近的色块被联系起来，感受成一个新的色彩。这种现象是色彩的并置混合。这样的原理运用在 POP 的视觉传达中，就要根据视觉的空间距离，来考虑颜色的使用。

二、色彩的对比

两种以上的色彩，根据它们不同的空间关系和出现的时间顺序，产生了明显的色彩差异。在不同颜色之间，色相对比是通过色相之间的差别而形成的对比；明度对比是因明度差异而形成的对比；纯度对比是两种颜色之间鲜艳和饱和程度的相比，也称为饱和度对比；补色对比，比较明确的补色对比有红与绿、黄与紫、蓝与橙等具有补色关系的色彩对比。色彩感觉的冷暖差别会形成色彩的冷暖对比。

三、色彩的调和

两种或两种以上的色彩合理搭配而产生统一和谐的效果，称为色彩调和。

色彩运用要考虑最终的视觉和谐。想要形成和谐的色彩关系，重要的方面在于运用色彩调和。比如，通过减弱色彩双方或多方的色彩对立性，实现色彩与色彩之间的和谐关系。减弱色彩的对比，可以考虑减弱色彩要素的一个或几个方面，弱化色彩之间的明度、纯度、色相三要素的一个或几个方面。另外，通过减弱色彩的面积对比关系、造型对比关系，以及减弱在动态影像中的色彩动态变化，同样也具有调和色彩之间对比的功能。

调节色彩对比，达到整体的和谐，另一个办法就是进行分割，用金、银、黑、白、灰等相对中性的色彩，划分开强烈对比关系的色彩，也具有调和色彩的作用。

四、色彩情感与心理

色彩的情感是建立在人的认识基础上的，脱离特定的人类生活经验，色彩的情感将无从谈起。在现实生活中，不同民族、不同地域文化的影响，使得色彩有了某些情感和象征意义。

人们看到色彩，结合视觉经验、社会文化，形成了色彩的心理认知。具体的某一种色彩，并不容易概括说出它的情感特征，需要具体到运用中，结合形象、表现方法、氛围和背景文化等综合考虑，进行分析。在视觉感受中，根据具体的环境特征、民族文化、生活习惯、修养和审美，具体地分析和运用。当然，也会有一些相对集中和明确的感情。

几种基本色彩的情感特征分析如下。

红色，基本上来源于自然界的火的色彩和人类的血液色彩等方面。其波长较长，容易识别，通常我们用红色来象征热情、喜庆和幸福。但也应该了解红色情感的另一方面，在表现积极因素的同时，暗示了一定的危险性。

黄色，在纯色中明度最高，单纯而又强烈，但也是最容易被污染的颜色，一旦其中混了别的颜色，就会显得暧昧、不够明确。所以，有时会显得单薄，也有一定的脆弱感，同样也有积极的一面，是单纯、可爱、明朗的色彩。

蓝色，其感受应该来源于自然界的海洋、天空。蓝色既宁静致远，又深不可测。明度、色相及饱和度不同的蓝色，其个性迥异，有较大的情感差异，因此，蓝色也是最广博、运用最丰富的色彩。

绿色，自然界植物的普遍颜色，其意义能够象征生命，同时深绿色具有森林般的幽暗，给人以未知和恐惧感。

橙色，黄色和红色的混合体。遗传了两者的品质，强烈，显得有食欲，显示出旺盛，但根据心理学研究，长时间观看橙色会有较之红色更强的压迫感。

紫色，其变化从蓝紫色到红紫色，是冷色和暖色交汇中的色彩。在可见光谱中，紫色位于后面。因此，也被赋予了多重性格，显示了多样的情感。既能够象征优雅、高贵、尊严，又有孤独、神秘、忧郁的气质，是最能展示人性多

重内心世界的色彩之一。

黑色，直观上象征了黑夜，是夜的颜色。明度最低，达到极致。在色立体的一个极端，一切色彩在此完结，被黑色覆盖。黑色，因为其个性明确，同时却不显示色相，一直以来受到青睐，广泛运用在各类视觉传达活动中。

白色，在自然界中，白色反映了光的色彩感，也是雪的颜色，通常也指代无色。在色立体中，位于色立体的一个端点，和黑色呼应，是色彩的开始。通过棱镜，我们观察到白光可以分解产生出不同的有色光，也有指它孕育了一切色彩。白色显得至高无上，高贵、纯洁总是能和白色联系在一起。因为没有明确的色相，在显示出纯洁、明快的同时，有时也表现为苍白。

五、回归自然的色彩

自然色彩是永恒的，土地、天空、大海等的色彩永远值得在视觉传达中学习和借鉴。从自然界汲取的色彩信息是一切色彩变化的根源。借鉴自然的色彩关系，学习自然的色彩和搭配，是每一个设计工作者的必修课。对自然的学习，来源于对自然有意识的观察和体会，通过与自然的接触，可以发现自然色彩配置的高超和巧妙。设计中实践自然色彩，在人造社会空间中注入自然色彩元素，有助于建立起人和自然的情感沟通。

六、色彩的文化属性

色彩具有文化属性。在不同地域环境中生活的人们建立和拥有了属于自己的文化，每一种文化也都显示着独特的个性。色彩在表现文化方面有重要作用。透过不同的色彩运用习惯和搭配方式，可以直观地了解一个民族、一个地区的人们有着怎样的文化和生活。不同的颜色，都能具体到某一文化形态当中，找寻到它的运用。在设计中，我们应该关注那些来自于不同文化背景的人们的色彩爱好。衣食住行中，从穿着到行为，色彩的丝丝缕缕蕴涵着文化特征。

设计用色，考虑文化背景，了解更多的文化和色彩之间的关系，避免对色彩文化特征的狭隘认识。

七、流行色彩

流行和时尚具有时间性和地域性。留意一下时尚杂志、服装秀、流行的唱

片设计和现代的装潢、陈设，随处可以找到时尚、流行的影子。观察一下，今年流行什么颜色。

利用色彩进行视觉设计，把握流行色彩，可以保持视觉的新鲜感，更容易被人接受。视觉设计中运用流行，要考虑流行的时效。流行色彩的风靡有时间性，过了这一时期，流行色就可能变得不再流行。

八、主题和色彩

除了色彩本身具有的个性和赋予的含义，色彩要服从主题的需要。在表现主题方面，要根据主题传达的核心理念选择和组织色彩。在主题上，考虑产品或品牌的个性，分析同类型品牌和商品的视觉表现和色彩运用，寻找差异。同时考虑受众的接受度等。

为了寻求独特的视觉表现，在视觉上形成差异化，在色彩选择上，需要大胆地尝试使用不同的色彩，进而形成差异化的主题表达。色彩的运用，应该注意的是色彩选择的个性化和接受度。很多时候，选择突破常规的色彩，需要接受者有一定的心理准备，但个性鲜明的色彩也往往能阐述出独特的商品和品牌个性，形成独树一帜的视觉表现，获得视觉识别和传达的成功。

第四节 造 型

一、自然之型

自然力是自然物象的创作者，经过长期的自然造化，形成了自然界丰富的视觉形态。山有千姿百态，"横看成岭侧成峰"正反映了自然造型变化丰富的一面。自然界造型样式取之不尽、用之不竭，在自然的伟力下，几乎无法找到完全重复的造型样式，这也正是设计造型的源泉。细心观察的话，会发现在我们生活中的设计造型样式很大程度上模仿和吸收了自然造型的样式和元素。无论是在商业设计还是艺术创作中，自然都是最庞大的造型宝库。

在我们生活中涉及到的造型，自然造型并不是我们赖以生存和生活的唯一形态，但一切人工造型的初衷都直接或间接地来自自然型的启发，是人工设计

66

造型的本源。POP 视觉设计的造型语言多样，从根本上还依赖于关注自然、借鉴自然造型，并用好自然造型。

二、设计之型

设计之型是人造物的造型，由人工创造和加工产生出来的。设计造型的创造思维一方面来源于人们对生活的体验，一方面来源于自然造型，其中一些设计造型更是象形，从这些造型中，可以看到自然的影子。举例来说，从一些设计物的形态中可以找到山、石、禽、兽等自然形象，这种模仿和借鉴在人造物的造型中有一定的普遍性。

设计造型也有使用几何化的抽象造型语言的一面，从造型看，不具有象形特点。造型上，可以分析并理解为方、圆或三角等基本单元造型和相互之间的综合。在结构上，造型呈现几何的面与面之间的过度和衔接。在我们生活中涉及到的方方面面里，大多数造型都是通过人工设计完成的，具有几何化的特征。

三、尺度的大小

造型设计需要和环境结合，在特定的环境里，POP 的造型设计尺度需要考察具体的应用空间而定，这是必不可少的环节。孤立地进行造型设计，并不一定能很好地和空间结合，达到最完善的造型和空间的和谐关系。对空间了如指掌、了解具体实施空间环境的优点和缺点就显得尤为重要。空间的大小、空间和环境的结构，以及人的行为、活动等因素都是需要考虑的。针对造型，做到对空间的全面认识，在思维模型中，建立初步的造型体量和空间的对比关系，同时还应当考虑在该陈设设计中可能遇到的实际问题。

四、特异变化

特异属于一类特别的对比关系，特异的对比关系是在视觉个性相同或相似的多个个体组合中，强调某一个体视觉的完全不同，形成视觉差异，起到改善和调整视觉效果的作用，引起视觉的集中关注。局部的视觉突变，有意为之的

视觉强化引导着人们的视线，把视线吸引过去。局部引起的视觉差异，总是触发人们的好奇心，一个小小的局部往往成了视觉的焦点。在运用 POP 进行的视觉表现环节里面，怎样引导人们的视觉始终是一个重要的问题。在大量的视觉形象铺陈下，怎么带领人们的视线看你希望他们看的地方？在一定的空间环境里，把你最希望别人看到的那部分视觉形象设计得特别些，从统一、稳定的视觉秩序中强调出重要的部分，自然会吸引人们关注。表现在空间处理上，运用特异的原理，改变局部空间的视觉秩序，凸现空间差异，与整体空间环境形成强烈的视觉反差。

五、造型和主题

针对不同的主题，造型的形式和手段都应调整和变化。乡村风格、田园风格等不断变化的主题需要选择不同的造型来诠释和表现。

造型和主题的联系贯彻在造型的整体和细节里，造型样式的确定，既满足于功能性的展示需求，也来源于主题传达出的文化和意境，造型的形式让人们联想起和主题有关的情景。在细节的处理上，利用造型的主题特征，同时满足功能。

六、造型和文化

每一种视觉语言的背后都可以找到文化依托。视觉传达中的视觉语言，通过视觉形象传达主题，同时也显示出不同的文化特征。在 POP 视觉系统的运用中，造型中的文化特征极其明显。不同文化背景，造型语言的特点各有不同，具体到

造型的形式、材料和观念都能显示出不同的文化特征。在造型设计时，如果结合本地的文化特征，设计出的造型在满足商品、品牌等信息的同时还具有鲜明的文化特征，更有利于商业文化的传播。

第五节 材　　料

一、传统材料和技术

在 POP 广告运用中，材料来源广泛。木、纸、金属、竹、陶瓷、漆和玻璃等都是设计中的重要材料。传统材料的使用经历了相对较长的时间，在一段时期内，具有广泛的实用性。传统材料的加工技术，大多根据材料的特性进行，适应材料的物理性状，造型特征也相对固定。

传统材料的加工适应材料的自然特性，在视觉表现里，材料的造型和材质的表现力经过长久以来人们的运用尝试，已经比较充分。以木制材料的运用为例，在传统视觉造型语言中，如传统匾额的设计和制作，一些比较讲究的店面和商家，匾额用上等木材作为主要材料，匾额多为横示、长方，表面施以大漆，造型庄重、沉稳。一些讲求传统和民间风格的造型更经常使用木或竹子等材料来表现。手工锻造的铁制品，具有强烈的视觉感染力，显得拙而有力。在新技术的支持下，这些传统材料也能表现出新的视觉面貌。

二、现代材料和科技

现代材料区别于传统材料，现代材料蕴涵了更多的技术因素。一方面，以天然材料作为原料的现代材料加工保留了传统材料的某些优点，比如质感、肌理等原始视觉特征。它融合了现代制造技术，在成型和合成上突破了一些材料的造型限制，使曾经不能实现的造型，在技术的支持下，比较容易地实现弯曲、结合等，从而形成新的造型。木材的热压和热弯的技术能把木料大曲率弯曲，改变木材原来的性状，使其具有新的表现力。

另一方面，研制出具有新功能的材料，它们有独特的优点。这些材料能很好地适应视觉传达的环境需要，适应反差很大的温度和湿度变化，在抵抗外力方面，一些材料能承受较大的力量冲击。同时，这些材料本身也表现出了崭新的视觉个性。在设计中，新型材料本身的视觉美感成为视觉传达的亮点。

三、材料之美

POP 广告的视觉传达设计涉及到的材料十分广泛，包括石、木等自然材料，也有金属、塑料等合成材料。讲求材料的设计之美，要了解材料的个性，不同的材料有什么特点。材料可以带给人不同的视觉感受，不同材料的性格之间也有明显的差异。例如，湿润与干燥，温和与强烈，动与静，夸张与含蓄，扩张与收缩，冷与暖，内敛与开放，朴素与浪漫，刚与柔等。

材料之美是综合的。材料表面有质感和纹理的变化，不同的材料，它的强度和韧性也可能相差很大。材料的视觉的美感，也是选择和使用材料中的重点，看上去粗糙的纹理和看上去光滑的质感对比能显示出强烈的视觉张力，视觉肌理丰富的材料更容易吸引视觉注意力。在具体设计中，根据设计目的和功能，选用不同的材料，才能发挥和表现材料的美感。

第六节 视觉表现

一、少则多

用简练的语言传达尽可能多的信息，从而达到以少胜多的目的。少，意味着简和精，视觉上不累赘。经过提炼的视觉语言浓缩了视觉传达信息要点，在传达过程中，视觉的表现力更集中和突出，强调出信息传达的精确和力度。在运用POP广告的视觉传达环节中，视觉形态的种类不一定要多，投放的数量也并非要布满空间。泛泛的使用会令人眼花缭乱，影响视觉效果，阻碍视觉传达。而以少胜多，节约空间，将信息重点突出出来，促进信息传达明确。

二、突出主题

设计要针对主题展开，在设计过程里，强调主题就是强调视觉传达的信息特征，强调空间的整体性和一致性。突出设计主题，视觉空间要为主题服务，空间的信息分布和规划按照主题具体完成。视觉形象和造型都应该具有目的性，色彩的运用也要符合主题需要，其情感的表达应该符合主题气氛。

视觉形象的表现力直接影响传达的效果，具有强烈视觉特征的形象会引起人们的注意。文字、图形、色彩和视觉表现力要突出信息特征，强调出视觉重点。解决视觉的醒目和突出，不仅依靠强化视觉重点，突出视觉个性，还要在视觉传达的过程中，强化辅助视觉元素的衬托作用。

三、节奏和韵律

整体的视觉艺术表现力要有节奏和韵律。没有节奏和韵律的视觉是贫乏的视觉传达，也就没有传达效力。在POP系统的设计里，节奏和韵律对于视觉系统的整体秩序是必不可少的。在系列的视觉形象设计和实施中，从头到尾，该如何体现传达核心理念，该怎样规划空间布局，哪里是中心，哪里应当考虑视觉的呼应等都是围绕着节奏感的问题。

把握好节奏和韵律，要确定主旋律，即信息传达的主题，接着要考虑空间的特点和层次，对空间进行划分，确定每一部分空间所要表现的视觉内容和具体信息。在空间的安排上，强调出适合于视觉表现的核心空间和环境，依次确立空间的视觉秩序，在空间的划分和编排上形成富有节奏感的关系。在具体的某一个视觉传达的空间里，视觉信息也不能无原则地分布，仍然要考虑重点的突出和变化。

四、空间和中心

POP 系统的视觉传达是围绕空间展开的设计和传达。在设计中，空间既是条件也是限制，根据空间特点，一切形象都将围绕空间秩序展开。空间的中心是空间中所有内容的核心区域，是视觉传达信息的中心，视觉系统中视觉形象的布置将以它为核心。在处理 POP 系统的视觉传达问题上，把握了空间和中心，有助于把握视觉传达空间设计的整体。

五、空白的作用

不要把任何地方都塞满，留一点空白，空白在视觉表现中是有意义的。视觉传达中的空白，主要是在具体的空间中寻找虚和实的关系。相对于画面中实在的形象来说，空白的部分从表面上看是没有形象的。在视觉环境里，视觉形象的布置和陈设，是实在造型的布局，而留下的空间则可以理解为空白，从整体的视觉上讲，设计和保留出空白，可以起到视觉呼应、以无当有的作用。

在一个完整的空间里，人们的视觉和空间设计联系。从空间中的一点到另外一点，在这个过程中，长时间的视觉浏览可能会产生视觉疲劳，适当地在空间连续和空间分布上做文章，留有一定的空间空白，既调节和改善人们的视觉疲劳，又能够增加造型和视觉元素在空间中的节奏感。

六、重　复

重复是一种手法，广泛地运用在视觉传达领域里。我们知道，在视觉传达活动中，视觉元素绝非一点两点，而是大量的视觉元素和信息点。面对如此众多的视觉细节，该怎样处理，是很多设计者头疼的问题。优秀的设计往

往既有条理又能准确突出传达信息。其中，在 POP 系统的视觉传达中，重复是一种很重要的手段。重复的视觉语言强化视觉信息，不断地强调了信息的力度。在空间的合理组织下，复制的个体整齐排列，造型、色彩和图形等体现了明确和强烈的秩序感。但是重复手段的运用，应避免形式僵化，造成视觉单调和呆板。

第六章　商品销售设计 >>

第一节　AIDA 模型

AIDA 模型表达了商品销售的过程和环节。它由四个顺次的模块构成，分别是：引起注意（Attention）、激发兴趣（Interest）、刺激欲望（Desire）和促进购买（Action）。四个方面也分别解释了在商品消费活动中顺次发展的四个步骤，完整表现了消费过程。同时它也是商业视觉传达遵循的传达原理，了解 AIDA 模型能帮助我们完整地分析购买商品的整个活动，便于在设计和实施中确定全面的方案。

商品销售活动的第一阶段是要唤起消费者的注意。商品能够在第一时间被消费者发现，这是重要和关键的一步。商品拥有明确、与众不同的视觉形象，这不仅包括它的造型、色彩等设计，还要通过在商业活动空间中精心地摆放、陈设和展示，将商品呈现出来。引起注意，这也是消费者购买行动的第一反应。在具体的环境中，引起注意主要是通过售点现场 POP 系统的视觉表现来完成。这些提示信息包括 POP 的空间布局设计、产品实物的展示、陈列的位置、具体陈列的方式、POP 的视觉形象，以及商品包装的信息提示等因素，同时现场促销人员的推荐也有助于引起注意。

在引导消费者兴趣阶段，重要的是在已经使消费者注意到商品信息的前提下，突出有诱惑力的信息，引起消费者某一方面的兴趣。兴趣的激发常在于了解消费者心理，知道目标消费者的兴趣点，通过设计使消费者产生兴趣并有进一步了解的愿望。新颖的 POP 造型、充满视觉感染力的色彩等都是重要的引起兴趣的因素，消费者对此产生兴趣，能产生进一步了解并购买的想法。

刺激购买欲望，主要表现在消费者的强烈获得商品的愿望。消费者通过基本的综合评价购买过程后，评价购买成本，这种成本主要表现在货币成本、时

间成本和精力成本几个方面。如果符合评价，就可能促成购买。当然，在产生购买欲望的过程中，兴趣点和评价中的成本因素、功能因素等也随时会发生变化，形成购买欲望的波动。

促进购买是整个过程的暂时完结，一系列促进销售行为的活动到此告一段落，这个过程事实上仍然是简化了的商品销售模式。我们只谈了基本和概括的几个方面，这有助于商品的销售设计，但是具体到商品销售中，商品的成功销售许多细节问题需要注意。比如，商品上市前期受关注的程度。再比如，与同类型商品相比，商品具有的产品优势和视觉设计优势等。对于的的确确好的商品来说，需要加把力，让它们更好地销售出去，而一些存在很多问题的商品，尽管做到了引起兴趣，并让消费者付钱买了回去，但这只是暂时性的，并不是商品销售的长期解决之道。

第二节　促　销　活　动

促销活动是围绕商品销售活动的重要行为之一，从商品的营销来看，促销活动同时也是一种策略，通过促销活动拉近了商品和消费者的距离。

在促销活动中，运用 POP 进行整体设计传达是促销活动成功的重要保证。促销活动的核心是促进商品的认知和销售，通过促销完成商品的推广，形成和消费者的沟通，使商品信息积极通畅地传达出来。促销活动中重要的是想一些新鲜的、令人兴奋的、与众不同的好办法，积极、快速地传达商品信息，引起消费者兴趣，从而促进购买。在商品和潜在消费者之间建立起一个快速有效的沟通渠道。商品在面向消费者之前，无论具有什么样的实际价值都无法显示出意义，促销行动能帮助商品实现商业价值。在这个过程中，帮助商品传递积极和良性的信息，是 POP 系统视觉传达的主要责任。以下列出商品销售环节中几个方面的因素，这些方面相对来说具有一定的普遍性，但并非销售设计中 POP 广告系统视觉传达的全部。

一、时间、地点的选择

促销活动时间的选择要保证消费者能有空闲时间参与进来。这样的时间多

选择在节假日等公众闲暇的时间里。同时，对促销活动的时间和效果也要深入分析。持续时间过短会导致活动仓促，无法实现预期效果。持续时间太长，会减弱消费者兴趣，消费者逐渐失去购买热情。冗长的促销活动给消费者留下负面印象，降低商品在顾客心目中的认同感。

地点上也要让消费者行动方便，可选择人群相对集中的区域。大型超市和商场具备活动的空间和大量的人口流动性，信息辐射能力强，影响范围大，消费者类型多元化。饭店、俱乐部等场所，适合有针对性的商品促销。在某种意义上，俱乐部化促销活动更多地结合了时尚等元素。

促销活动，用天时、地利、人和的观念来看，更能体现其全面性。

天时，条件成熟的时间因素。比如，通过节假日进行的促销活动。中秋节、十一国庆节等，都会有以此为契机的商品促销活动。多数节假日、周末都是明确强调时间特征的促销活动。

地利，地理环境的优势。依靠环境进行促销，具体事件发生的地理环境成为噱头，突出地点特征是依靠地利优势发动的促销活动。

人和，亲情、友情、爱情等情感因素被商家加以利用，成为促销的重要手段。比如在母亲节，商家会借助节日特点，大打亲情牌，通过营造亲情气氛，促销适合母亲们接受的商品，这是一种以"人和"为特征的促销行动。

二、事件、步骤

促销活动是一个完整的销售商品的活动，具有事件特征。

事件要有策划、评估和准备作为事件的前提，方案的出台、评价及最终效果怎样，应该是事件制造者考虑的因素。在促销活动事件制造中，POP系统的视觉传达具有重要作用。

策划事件需要考虑目标市场、特定群体、活动步骤和幅度控制，进而分析促销针对的主要目标、次要目标等，根据这些环节进行视觉的相应设计。

事件的组织和执行。确定终端促销的环境和人员支持，确定具体时间、空间的执行方案，确定POP视觉系统的设计和实施办法，确定实施步骤，确定意外问题的解决方案，评估事件的效果和价值。在执行中，根据设计好的步骤执行，遇到特殊情况，根据现场的环境和条件灵活处理。

三、实物陈设和商品模型

真实的和摆在眼前的可以看的见、摸的着的商品，对消费者来说总是更具有说服力。销售活动的过程无论怎样，最终的结果还是要回到商品本身——消费者愉快地买走商品。商品的生产和销售者更关注商品销售和连带的商业价值，有时，随同商品附带的小赠品比商品本身对人们更有吸引力，但总的来说，最终消费的也仍然是商品。实物陈设，最直观也最诚实，没有欺骗性。通过眼看、触摸、比对等，商品实物最直接地宣传自己。

在视觉要求上，实物陈设是商品视觉传达的一个方面，并非把商品胡乱堆在一起就可以，而要考虑陈设和码放的视觉效果，人们喜欢有序的、整齐的排列。在具体的实物陈设中，根据商品自身的形态特征，安排不同的陈设和摆放形式，通过精心设计的叠加、悬挂等排列手段，商品实物有了自己的视觉传达语言，从而将商品实物的视觉表现力发挥出来。

在促销 POP 视觉传达系统中，商品模型是通过制作仿真立体造型来模拟实物的，这就是促销模型广告。促销模型广告多数是通过模拟商品造型来吸引消费者注意，通过模型展示促进消费者对商品的了解和兴趣，影响购买。商品既要被销售，又要供人们了解、触摸，让消费者获得最直接的感受，模型设计逼真给人们视觉欣赏和触摸的体验，在直观感受上和真实的商品联系起来。同时，模型广告也可以通过夸张的视觉效果，通过造型、体积等的夸张，引起消费者的兴趣。

四、印刷品

为了有效地配合商品销售宣传活动，短期内形成一个强劲的销售气氛，使用个体的 POP 广告已经不能胜任。现代 POP 广告的运用从单一向系列发展，更进一步形成 POP 系统传达。多种类型、多种形态、多种层次的 POP 广告语言同时使用，从不同时间和空间传递一致的信息，强化了信息认知，丰富了视觉感受，促进销售活动取得很好的效果。

印刷是主要的视觉传达手段之一。在视觉表达方面，印刷品承担了重要的角色。印刷完成的广告作品在传达的广度上最具有优势，无论到哪，都能看到印刷技术下的视觉表达，印刷品的视觉传达效力是无法取代的。在促销活动中，印刷媒介帮助设计者实现视觉想象，完成视觉表达。巧妙运用印刷品实现视觉信息传达，注重的是印刷品的视觉品质，看上去灰暗、印刷效果差的视觉宣传无法给人留下美好的视觉印象，印刷精美的宣传物，能首先打动消费者。设想一副精美的印刷品广告，一定会让人对上面的信息感兴趣。

五、趣味形象

在商品销售活动中，有吸引力的商品能获得更多的认可。商品的吸引力中包含诸多因素，如商品的造型、商品的价格及商品的品牌等，除此之外，借助

一些有趣的视觉形象能辅助完善商品的视觉传达。富有趣味性的造型能引发人们的好奇心，由此产生吸引力，再进一步关联到商品，从而引起消费者对商品的兴趣，有可能形成购买力。例如，赠送专门设计的有趣的小礼物，能达到帮助完善商品销售的目的。这一类型有卡通形象的趣味造型、标志象征物造型和与商品信息相关的趣味小饰物等。使用它们为商品增加关注度，也增添了商品在消费者心目中的良好印象。商品和趣味造型组合，传达的信息要比单纯的商品更有说服力，更能促进消费者对商品的认可。

六、电子媒体

新兴电子媒介显示出不同寻常的视觉表现力。在销售活动中，运用电子媒介播放影像或动画，能活跃销售现场气氛，丰富视觉效果，强化销售氛围。另外，有时它也能替代销售员解释商品，帮助消费者更好地了解商品，提高商品接受程度。电子媒介的介入，更加推动了商品的多元促销行为，丰富了商品和品牌的视觉传达。

七、表演活动

促销活动注重现场气氛，热烈的氛围强化消费者对商品的认知，形成积极的沟通。通过在促销活动现场表演的各种节目，在为消费者和潜在目标顾客带来视觉享受的同时，也吸引了更多的人群关注商品，扩大信息辐射范围。表演的动态展示和商品的静态形象互动，形成动静结合的现场。在表演活动中，不时地流露和渗透有关商品的信息，在增加趣味性、欣赏性和娱乐性的同时，也嵌入了商业信息。

八、空中广告

在大范围的空间作广告，需要有大体量的视觉媒介。在室外，空间相对开阔，运用空中广告能获得最大空间范围内的视觉表达效果。由于其体量大，有一定的高度，视觉传达的范围和视觉强度大，带来的信息传达效果很明显。利用大型气球、飞艇，能在高空相对稳定地发挥展示作用，有力地传达视觉信息。

第三节　设计和创意

促销活动是商业活动，以商品的销售和宣传为最终目的。视觉传达在追求艺术表现力的同时，应当符合商品促销理念，积极传达商品信息。背离了商业诉求，不符合消费者审美习惯，都会影响商品视觉传达的效果。

一、开　放

促销活动环境是开放的环境，除了针对一些特殊商品和特殊消费群体，通常不会有明确的环境和人员限制。开放场地，可以自由出入，根据消费者自己的意愿自由走动以选择感兴趣的部分。在促销场所的视觉传达中，开放性还表现在消费者可以自由选择接受视觉信息，感受开放的视觉传达，自由参与活动等方面。开放性增加了视觉传达的密度和频率，更好地营造轻松愉快的氛围，为促销服务。

二、娱　乐

从某种程度上说，促销活动也是一种娱乐活动。在日常繁忙的工作之余，获得轻松的娱乐生活是调节身心的不错选择。娱乐是大众文化的特征，娱乐本身也是人们活动的重要部分。忙于生计之外，人们还需要娱乐性的活动放松心情。在商品销售的活动里，融合娱乐因素，运用娱乐性的节目、表演等形式，在轻松愉快的氛围中推动营销，能达到事半功倍的效果。

三、文　化

在促销活动中明确文化性。针对商品个性和背景，以及天时、地利、人和的因素，及时传递商品、品牌及其企业文化。没有文化性的促销活动往往会显得过分功利，消费者对过于功利的商业活动往往表现出反感，以至于视觉的表面化，无法具有持久的影响力和号召力。对于那些具有悠久发展历史、蕴含文化的商品，突出文化性更为重要。文化特征表现在视觉元素的使用上，如，传统格调、传统情趣、传统方法的视觉美感。

四、统　一

终端促销的视觉传达包括促销现场的环境设计、宣传设计，货架设计，促销人员的服装及商品的陈设设计等静态内容，也包括表演和情景互动等节目性的动态内容。在销售点终端开展促销活动时，尽量做到形象统一，视觉表现有层次和整体感。

制定包括促销场地的产品陈列形式、价格标注的视觉规范、海报张贴的空间和次序、礼品堆放空间的形式及促销人员着装色彩、款式设计等标准规范。在布置现场过程中，提前设计完成现场的空间关系和每一个具体单元的视觉次序，做好设施摆放空间的布局及货物堆列的视觉形式。排列和组织 POP 广告，使之形成传达的整体，如，旗帜、横幅、展板、海报和其他宣传品，在促销活动中加强这些视觉形象的整体表现，能强化促销现场的气氛，充分唤起顾客的消费欲求。

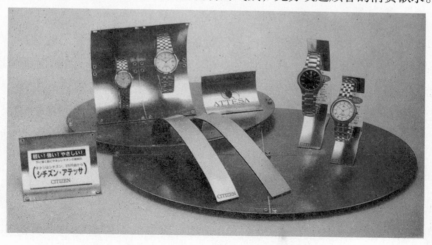

五、视觉中心

在销售终端环境中，醒目的视觉信息可以吸引更多的顾客驻足。世界著名的食品业巨人纳贝斯克食品有限公司的促销经验认为，折扣标志可增加销量的23%，产品确认标志可增加销量的18%。在活动和销售现场，醒目的视觉信息总能首先进入消费者视线，引起消费者关注。在视觉秩序中，力求突出核心视觉部分，形成整体空间的视觉节奏，引导消费者视线。终端促销环境应最大限度地利用空间，确定醒目的视觉中心，把最有力的视觉语言放在核心位置。货架陈设、挂旗、宣传卡和海报等形式根据突出视觉核心的原则进行布置。

六、氛　围

在促销活动过程中，始终应该关注气氛的营造。对于商品促销活动，气氛不仅有助于视觉信息传达出来，也能提高消费者的参与意识。促销中的视觉体系，首先要突出整体的氛围，使用图形、色彩、造型的视觉语言时，要使彼此之间能形成语义上的联系，考虑设计与设计之间的呼应关系。色彩设计，考虑不同视觉形式之间的色彩联系及组合色彩关系，不断地根据形式调整变化，形成呼应和关联。在形象的表现上，既可以以立体造型的方式表现，也可以表现在平面的图形中，形成造型和图形的从三维到平面的视觉联系。

七、幽默感

幽默可以通过言语、视觉等创造轻松的氛围，以此感染人们的情绪。视觉传达的幽默在于，通过视觉单元的设计和实施，表现出视觉形式的智慧和娱乐。促销设计的视觉幽默来源于促销活动中蕴涵的视觉元素。发现这些有用的幽默元素，制造了娱乐气氛，避免了视觉传达单纯的商业功利。在娱乐的同时，也提升了娱乐的内涵。在设计和制造视觉幽默的同时，避免盲目效仿和被动，导致降低甚至丧失幽默的表现力。

八、互动意识

促销活动在形式与内容上创新，以便吸引更多的消费者参与，促进商品销

售。在销售环节的设计上，能够配合现场展示，设计出参与性的促销活动，让消费者感觉到促销活动，并亲身经历，对产品促销有很强的作用。

用产品作为部分素材设计空间，如，设计造型，改变一成不变的商品形象；用产品模型作为礼物赠送给消费者，这样消费者可以和产品形成互动。另外，体验式的设计强化了消费者的参与意识，增进了与商品的交流和沟通。对消费者而言，这样的设计增加了对商品的了解，消费者更愿意购买它们。

九、通 感

通感是文学修辞手法，感官之间存在着某些关联感受。在视觉传达中，运用通感，通过视觉的表现引起其他感官反应。比如：某些色彩让我们引起食欲，某些形象让我们心情舒畅，等等。销售设计中，通感的运用帮助销售设计增加对商品的需求欲望，借助视觉表现，运用有利于销售的视觉语言，引起消费者的认同和购买愿望。

十、载 体

在销售活动的设计中，结合和嵌入不同的宣传形式，如：在促销活动中，摆放、张贴和悬挂的 POP 广告和其他形式结合在一起。专门为活动设计的广告裙、广告衫、广告伞和广告赠品等一些形象也可以作为展示的部分，利用一切有可能的载体，嵌入销售信息，不仅增添了现场的互动气氛，还以灵活独特的方式传达了销售信息，形成多元的信息通道，同时传递出了独特和整体的信息体系，强化了消费者对信息的统一认知和识别。

十一、空 间

空间转换重点在于小空间和大空间之间的过渡和变化。空间与空间之间灵活变化，引起消费者的好奇心。在室外，大规模的表演和大型的立体广告造型，结合现场的视觉设计，营造宏观的气氛，在室内，吊旗、地面的立式广告等形成完整的室内传达空间。

十二、展　示

在商品销售中，展示真实的商品有
助于消费者直观地了解商品信息。通过
对实际商品的观看、触摸，从视觉上建
立起基本的信息感受模型。现代促销活
动，总是直观地把商品摆放在公开的环
境中，给消费者提供近距离认识的机
会。实物的好处还在于它能让消费者有
信赖感和安全感。普遍视觉认识会以为
所见即所得，会认为见到的商品和将要
购买回家的商品是同样的，基于这样的
心理，实物陈设就很有必要性。在陈设

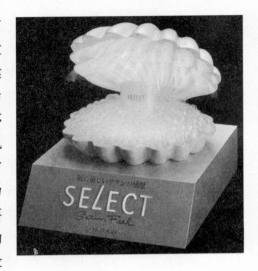

中，为了能更好地建立视觉认知，要讲究实物的摆放形式和组合摆放的形状。

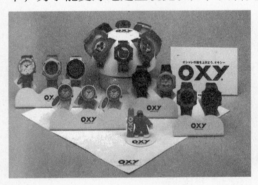

十三、影像和视频

影像和视频技术已经广泛地在现代人们的日常生活中发挥作用，影像和视
频技术在现场视觉传达中起到有力的作用，把它们运用到销售设计中，烘托销
售气氛和促进销售。影像本身丰富的视觉表现力可以在相对较小的空间传达更
多的信息，而且只要解决了设备的安放，就可以相对无限地反复、持续地放映。
在销售设计中的视觉传达，运用这样的手段可以增加视觉传达的信息量，避免

混乱。在运用中，最直接的问题来自于解决技术操作问题和提高影象质量，减少设备的空间占用，使影像放映更有表现力。

第四节　需要注意的问题

一、务　实

视觉传达要立于真实，避免过分夸大事实，虚张声势。虚假、夸大、空泛的设计和宣传很容易让人厌倦和反感。从销售实际出发，重点突出，内容充实，注重细节，整体有序地传达才能表现好商品，营造好气氛。任何低估消费者判断能力的设计，以及不切实际的设计和宣传，事实上是一种欺骗行为，视觉传达在这时也流于虚无。

二、情　感

创意不是说教，而是以情感人，以景动人，情则讲究合情合理，有感染力。机械的安排和布置，缺乏感情的设计，会削弱活动的感染力。景要讲究视觉语言，在相同的情况下，视觉语言有魅力，才具有说服力，更能刺激消费者的购买欲望。

三、趣　味

缺乏趣味的设计是无聊的设计。POP 视觉传达设计缺乏趣味性，就失去了组织视觉表现的意义，成为形式化的空壳。增加趣味性元素，有利于调动消费者的参与意识，增加好感，拉进消费者和商家的距离。

四、形　式

销售活动，一定要强调同时期与其他类似活动的差异，视觉系统要有个性。POP 视觉系统运用中，形式的雷同体现不了商品与商品之间的区别。对于消费者说，总是看到相似的促销活动，或者看到完全相同的设计，并不利于销售活动。视觉表现如出一辙，会产生视觉疲劳，对活动的参与和认知情绪就会不高，

活动策划和视觉表现体现不出差异化，会影响商品销售活动的效果。

五、细节制作

制作环节往往被人疏忽。其实，制作不仅关乎设计实现，而且关系到传达效果。制作仓促、粗糙的形象不够完善，而细节粗陋让人减少信任感。在促销活动过程中，粗糙的视觉形象会引起不确定的视觉感受和不愉快的心理体验。设计和实施过程中，应当认真、精确地对待细节，最大限度地保证整体系统的完整和细节的完善。

六、整　洁

在视觉系统的运用中，醒目、亲切、诱人的感觉唤起消费者愉悦的心情和购买的欲望。保持货架和POP视觉系统中各种视觉形式的卫生清洁，看似和设计无关，但往往能保证视觉的有效传达。在需要更换时，及时撤销、更换陈旧的部分，代之以美观、崭新的形式，以获得最佳的宣传效果。避免乱堆乱放，及时的整理，对数量、商品集中程度、颜色和照明等方面积极关注，保证促销效果。

第七章 店面视觉传达 >>

在超级市场出现之时，就开始在销售中运用 POP 广告进行视觉传达。在超级市场的销售模式里，通过 POP 广告介绍和宣传商品，POP 广告起到了部分代替售货员的作用。因此，直到现在，人们一直赞美 POP 广告是无声的推销员。现在，大型的商业百货公司、超级市场，以及小型的零售商店、专营店，它们作为多元化的商品销售的终端环境，通过 POP 广告将商品和消费者联系起来，使商品有了更多元的展示机会。而消费者通过 POP 广告，有权对商品进行自由评价和选择，决定是否购买某种商品。

店面 POP 设计起初只是用来简单地说明商品和介绍商品的，显而易见作用有限。现代店面 POP 设计的发展，使 POP 广告在多元媒介和丰富的视觉表达的联动作用下，视觉传达形式呈现得更为多样化，视觉表现形式也更为综合。具体如：霓虹灯招牌、灯箱招牌、大型屏幕广告，以及立体造型和橱窗情景广告等都是店面 POP 设计的重要表达形式。它们在商业宣传中结合了现代技术和艺术形式，同时融合了多种视觉语言，显示了商业文化的包容和创造，呈现了独特的视觉魅力。

店面的多种 POP 广告形式，从内到外，通过商品的陈设（以商品的展架、展柜和展台陈设为主要陈设方式），内部空间的装饰、装潢设计，向外展示的橱窗展示，门面、招牌设计，店内外辅助装饰造型，以及周边的环境、景观设计，形成了一个结合技术、艺术的视觉空间，一个集装饰、装潢、平面、空间、建造和景观等多方面技术和表现手段综合运用的体系，它们相互结合，相互呼应，构成了店面的 POP 视觉传达。

第一节　店　面　形　象

通常，一个店面的外观就是这个店面的门面，也反映了店面的形象。顾客对店面的第一认识基本上来自于对店面的门面印象。因此，门面的设计和表现在店面设计中就显得至关重要。评价店面设计的好与坏，先要看门面设计得怎么样，小到一间店面，大到大型商场的门面，都好比一个人的脸。在人的脸上，五官的美观和特征，以及脸面的轮廓、脸色，都会洋溢出不同的气质。店面的脸面既要传递基本的商业信息，同时还要进一步传达气质、精神和文化等更深入的内涵。在传达的形式上则依靠门面展示中的招牌、橱窗和门面装潢等。

一、标识招牌

店面的招牌传递店面的名称、品牌和经营内容，是店面的"名片"，它是浓缩了的店面形象视觉传达。店面招牌要告诉消费者关于销售环境、销售场所的基本信息，也通过招牌的视觉形象传达店面的个性特征。尽管一些店面在经营形式和经营内容上相似，但个性化的店面招牌却可以形成鲜明的差异。店面招牌的设计要匠心独运，视觉上与众不同，以此吸引消费者，形成区别化。

招牌是一种古老的店面形象传达样式。这种样式也是我们最为熟悉的传统商业宣传样式之一。在中国古代，就有商家们用招牌的例子，通过招牌这种样式来彰显字号、传递经营理念。在西方商业文化中，也有类似的大量例子。招牌如此被人们看重，其形式更是层出不穷、多种多样。长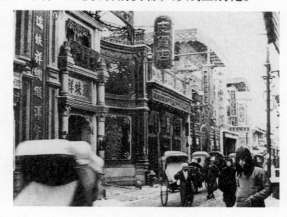方形的木制横匾是中国传统招牌样式之一，一般会在匾上饰以金色大字，强调经营理念的沉稳、大气和诚信，同时也显示店面经营的实力。现代的招牌设计在材料和样式上发生了很大变化，技术和加工手段也更为丰富，店面的牌匾和标识牌不再局限于木制匾额。材料上，金属、玻璃和有机材料等更多出现，制作精良、设计美观的招牌更成为店面形象的亮点。设计上，新材料、新技术的视觉传达引起人们的关注，产生出的形式新颖，富有表现力，避免一概而论和单调形式的泛滥。

现代商业中的招牌，更加强调店面的品牌识别。以711连锁零售店为例，它统一而富有特色的绿红白相间的条纹设计是它显而易见的识别符号，尤其在夜晚，鲜明、活跃的色彩组合增加了视觉的节奏感，清晰、醒目，具有号

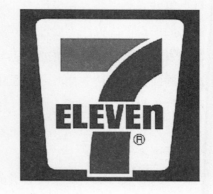

召力。类似的设计尤其在连锁店面中经常出现，保持统一而又明显的识别特征才能有助于连锁企业形成星火燎原的局面，不会因为店面形象缺乏识别而影响统一感。

二、霓虹灯

造型的灵活多变和色彩的鲜艳亮丽是霓虹灯广告的特点。通常设置在店面正上方，用托架支撑起来。霓虹灯广告不受形状限制，可以根据具体的环境和诉求设计出不同的造型和样式。霓虹灯的视觉表现同时也不受外界自然条件的影响，安放在店面外，用来彰显店面个性，在自然条件下，大多能很好地展示出视觉效果。

霓虹灯广告造型有很好的可塑性，根据要表达的主题的不同，可以将霓虹灯管组合加工成具体的形状，霓虹灯招牌广告还能够通过光电的交替变化，丰富视觉表现，营造出动态变化。在霓虹灯光中，光的造型依赖于电，运用霓虹灯的频闪和连续，设计发光顺序，能表现出光的造型变化，丰富了光的表现力，显示出动画般的视觉效果。在闪烁的过程中，光和色的交互形成文字和图形，不同的光和色循环变化，或明或暗，形成了视觉形象的运动感。它们或放射、或旋转、或跳跃，扑朔迷离，耀眼夺目。在夜晚，霓虹灯广告与黑暗的夜空产生了强烈的对比，给消费者醒目、绚丽的视觉感受，有极佳的视觉表现力，容易给消费者留下深刻印象。

霓虹灯广告的设计要讲究整体造型的形式感，在远距离能容易识别的霓虹灯形象效果更出众。在设计中，要考虑到霓虹灯的特点，在造型外观不能运动变化的前提下，关注于通过光的发生和色的变化来完成在静态造型中变化着的视觉表现。设计尤其要讲究光色的互相交替变化，通过有限的空间表现更为丰富的画面，在交替变化的光和色中，节奏、形状和色彩三者协调配合能形成强烈的气氛。

三、店面视频

视频和液晶技术是科技应用于 POP 广告设计最生动的例子。户外电子 POP

广告牌把原来仅限于室内环境使用的视觉传达技术，更广泛地运用到户外环境中，在更大的空间里传达视觉信息。在建筑物的立面外墙上，电子屏幕把影像完好地呈现出来，其生动性可以和在室内观看电视、电影相媲美。

店面运用视频进行表现，突破了一直以来相对静态的视觉表现方式，集合了声音、影像，全方位地营造了视听空间。在相对开阔的室外环境，视频的感染力较之其他更为多元，是一种全新的和有力的宣传手段。人们的眼睛、耳朵都受到来自视频装置的画面、声音的影响，自然而然，人们在行为上也会发生改变。声音和画面的同步播放，制造出特别的气氛，即使你不想看或没看到，但总归可以听得到，声音和图像的联合互相弥补，增加了传达效果。在店面视频中，及时播放的内容信息量大，不受媒介造型影响，也是它的优点。

四、广告模型

在保龄球馆门前的巨大的保龄球造型，麦当劳门前的麦当劳叔叔造型等，都是店面的立体形象 POP 广告。运用立体的视觉语言，设计和制作模型或者雕塑形象，其目的是强化商业形象的视觉特征，在一定的空间里通过视觉形象的象征性造型吸引消费者，促进视觉识别和与消费者的交流，阐述经营理念，实现商业上的盈利。

作为长期的 POP 广告形式之一，模型和雕塑并不经常更换，因此，使用模型和雕塑的目的，也在于能更好地建立一个和大众、消费者进行长期沟通和交流的环境，树立稳定的视觉识别，形成长久的视觉印象。

在立体形态的设计中，强调造型的独特醒目、恰当变化，以及生动、灵活地应用。在手法上，将典型化形象运用半浮雕或立体表现手法做成立体造型，使之产生强烈的视觉效果，直接表达商业信息。

五、立体造型和雕塑

标志是店面形象的视觉符号，它浓缩地反映了店面视觉形象的区别化。立体化的标志造型扩大了标志视觉表达的范围，使之表现更趋向多元化。标志在视觉上不仅可以通过二维进行表现，还可以通过浮雕和三维造型的形式表现出来。在设计中，在不影响标志造型特征的前提下，改变标志形象侧立面空间的纵深关系和层次，使标志符号形象的确定性和空间变化的丰富性结合起来，形成独特的空间关系和视觉效果。

作为三维空间的造型语言，雕塑更能全面地进行视觉表达。通过在一定空间内的布置，人们可以从不同角度来了解形象并和造型沟通，从视觉上、心理上获得造型所传达的信息。独特视觉风格的雕塑造

型具有强烈的视觉感染力，是具有视觉独立性的雕塑艺术品。一旦将雕塑艺术介入到商业活动中，融合商业元素，在商业环境中运用，就被赋予了特定的商业宣传主题，具有了商业活动或行为的象征性和暗示，成为直接或间接地为企业、商铺等商业集体表达商业意图的造型。这些雕塑在店面的 POP 广告中，被用来当做店面整体环境中的视觉核心，陈设和布置在商业环境中显眼的关键区域和位置。通常情况下，这些雕塑既是环境中装饰艺术的一部分，也有特定的店面象征意义，比如用来象征理念和作为店面的辅助标志。

第二节　橱窗展示

橱窗是店面形象的一部分，是商品的展示和陈列空间。在功能上，它引导和发布商品信息，充当了消费者的购买顾问和向导；同时橱窗也是整个城市视

觉环境的一部分，反映城市的经济与文化面貌。

在陈设和布置上，橱窗设计通常把商品直接呈现出来。通过商品的布置与陈列，直观地展示商品，使消费者对商品产生兴趣，从而影响消费者的购买心理，刺激购买欲望。当然，一个形态新颖、设计巧妙的橱窗，通常会结合情景化的视觉表现，具有叙事性或者充满抒情意味，以此吸引顾客。

一、"情景化"

情景化的视觉语言，在橱窗的展示设计中，运用广泛。在有限的橱窗展示空间里，通过情景化的表达，营造叙事氛围。这有些类似于话剧的某个场景或者电影、电视中的一个镜头。这样的表达，我们也可以称之为叙事性的橱窗视觉风格。另外，营造浪漫的表现力，也是橱窗视觉方案的一类。这样的景致更加强调"情景"中的"情"的表达，气氛的渲染和营造是表达的核心，以情感人、以景动人，使所展示的商品具有情感，传递出商品的气质和内涵。

无论是叙事还是抒情，在橱窗设计中，最终都要将情景转化为商业利益，因此，橱窗设计的根本点仍然是商品和品牌，视觉风格、视觉元素、光和色等都要依次展开，不能脱离商品和品牌。

二、空　间

橱窗好比一个舞台，它的布局和空间范围是有限的，通常一个橱窗占用的面积狭窄，空间深度极为有限，这也是设计的难点。突破空间深度的局限，利用空间的展开和高度，在有限的空间中自由地表现是设计的关键。

　　值得注意几个方面。横向空间的展开，也是橱窗情景的展开，在这里，商品和各种辅助视觉造型元素高低错落、横向布局，显现了情景的全部，应该体现明确的主题和空间节奏。纵深的空间是有限的，我们只有通过包括灯光在内的一些元素制造各种虚实变化，减弱空间局限的不利因素。如：平面形象和立体造型结合，运用图像作为背景画面，形成空间错觉，表现出空间的纵深感。再如：强化近大远小的空间感，也能使人们感觉到更强烈的空间深度。在上方，主要依靠光源和景物的配合，对重点景物进行重点投射和刻画，在景物分配上，由上到下也要显出层次感。

三、灯　光

灯光是橱窗设计的重要环节。在夜晚，灯光往往决定了橱窗的视觉效果。这里我们谈到的灯光，并非仅仅满足于照明，使橱窗明亮，还在于通过灯光表达橱窗的设计主题，体现商品和品牌内涵。经过设计的灯光往往能让橱窗焕发出光彩和魅力，同时也营造了绚烂的城市夜景，引人驻足欣赏。

灯光的运用在于要突出情景中的主体，弱化一些并不重要的边缘和角落，主观上造成视觉强弱和虚实。在这方面，通过设计，灯光能凸显出主体景物，刻画出空间层次，弱化那些影响造型和视觉效果的部分，为橱窗视觉表现服务。灯光的强度和灯光的色彩投射到橱窗中的造型上，渲染出橱窗的整体视觉效果，其中情景交融促进橱窗形象更生动地表现。

第三节　店　内　展　示

一、空　间

空间分割和利用是进行店内展示设计必须考虑的重要部分。合理的空间设计是最大化地优化店面空间，从而得到最佳的商品展示效果和空间使用效果。

关于空间的分割和利用，应该始终围绕商品陈设主题和基调、人的活动及空间特征三个方面来完成。在店面内部空间中，主题和基调来源于所售商品的内容和属性，例如，经营婴幼儿用品的店面其主题和基调自然应该考虑温和、舒适、安全和趣味等因素，一切容易引起人们焦躁、不安和情绪化的因素都应极力避免。在设计中，要结合空间特征、商品陈设及顾客在店内的活动路线等因素，有序地规划出陈列展示区域和人的活动区域，空间特

征贯彻主题，并且贯穿色系的运用和视觉造型的连贯性，最终的店面设计会有独特的视觉面貌，产生出既符合主题又有个性化特征的空间情趣。

二、商品陈设

所陈列商品的性质、档次、价格、原料、产地、用途、外观、色彩及商标的知名度等都是商品陈设中考虑的因素，对于商品陈设的视觉设计方案而言，具体的问题在于解决商品在整个店面中的位置及摆放的造型和方式。

现在商业场所的商品陈设更趋向于开放式和人性化，将展示商品、购买商品等行为结合在一起，商业空间趋向多元化和多功能化。商品陈设的功能既要满足拿取方便、自由，又要在视觉上美观，商品陈设已经不单单是把商品随便堆放在一起这样一个简单的行为，而是

如何能堆得漂亮、放得美观，使之符合整体视觉传达的需要。我们也看到了一些著名的体育品牌在商品陈设上的精心处理和独特的陈设方式的成功之处。还有在化妆品的陈设和展示中，我们也看到，更多的品牌开始精心处理商品的展示视觉效果，极力营造商品陈设的视觉差异化，突出商品的视觉个性。

但不可否认的是，在同类型商品的展示和陈设中，视觉形式也有雷同，视觉风格和识别性不强，差异化不明显，这显然是在进行商品陈设设计时，在设计上互相模仿造成的。因此，我们也应

意识到，即使商品本身有强烈的个性，但在商业环境中的陈设设计上缺乏视觉个性，也无法彰显出产品个性，甚至起到反面的效果。

三、辅助陈设

辅助陈设物品主要是指那些围绕商品和经营主题展开的、具有衬托商品和商品形象、烘托气氛、突出店面经营理念的陪衬物品，它们是店面经营中必不可少的，尤其是对于强调个别化的经营风格和经营特殊商品的店面，辅助陈设的作用不可小觑。在设计上，辅助陈设帮助传达商品展

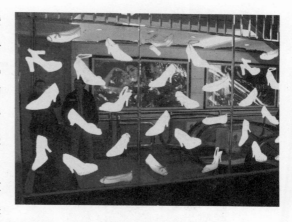

示主题，强化商品的展示氛围，营造独特的店面视觉表现效果。辅助物的陈设有时可以在店面展示中起到事半功倍的效果。

辅助陈设物品的造型、色彩等和商品属性相关，营造商品展示气氛。在店面的展示中，商品陈设毫无疑问是主体，但只有商品、不用其他视觉元素进行辅助的话，视觉上会显得单调。适当地陈设和主题相关的辅助物，使店内的环境情景化、主题化，弱化单纯的买卖关系，强化心理共鸣，增进认同感和心理的归属感，在购物中融合欣赏性和娱乐性。

第四节　店面的视觉传达

一、统　一

店面的视觉设计要遵循统一原则。店面的统一设计取决于诸多因素，造型和体积大小、形式感、色彩组合、材料和质感、光的运用及环境差异等都是重要的因素。统一感应该来自于视觉风格和视觉元素的综合运用，以及店面环境各个部分的有机结合。

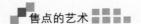
统一并不意味着单调和完全一致，围绕主题进行的设计灵活运用设计元素，形成既一致又丰富的视觉效果。统一性既有造型、色彩等可视元素的统一，也包含着心理、情感上的统一性，尤其后者更为重要。

二、差异化

差异化的原则是相对于同类店面的设计。在同一类型的店面设计中，差异化是必要的和重要的。没有差异化，视觉效果和传达类似，达不到印象深刻和过目不忘。在现代商业繁荣的今天，一个行业在店面设计中趋同的主题和视觉表现很难形成独特的品牌个性。

店面的设计中，差异化包含了主题的差异、视觉风格的差异、空间功能和设计的差异，以及行为方式的差异等几个方面。在进行店面设计时，广泛地寻找同类店面的差异，确立自己的理念是十分重要的。

三、符　号

符号是浓缩的视觉语言，在店面的设计中，符号化处理的最终目的是在顾客记忆中形成集中而深刻的印象。

店面的视觉传达是综合的，由几个部分构成，符号化是运用特定的视觉形

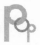

象贯穿整个店面环境始终，在不同区域不断强调某一元素，在消费者的浏览过程中，这样的符号始终伴随着消费者的行为，在消费者视觉上不断动态地强化，从而形成记忆。

　　总的来说，店面的传达要利用多种视觉媒介并集中地传达出这样的信息，那就是店面的品牌和经营理念。有关视觉的传达包含了以上讨论的几个方面，但是，对于具体设计来说，仍然需要我们根据具体实际来考虑。一些独特的视觉表现往往是在具体问题的处理中产生出来的。大胆而又敢于突破常规的设计意识更是取得好的设计和传达效果的根源。在个性化经营意识成长的时代，店面的设计在一定程度上需要特立独行的、颠覆普遍观念的表达，这更容易推陈出新，形成店面的品牌个性。

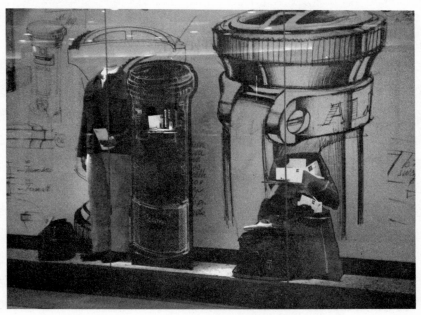

第八章　POP 广告设计与企业形象 >>

　　现代企业的发展不仅仅体现在商品买卖上的成功，更体现了多元的企业文化的成长，和这种文化的社会认同程度。在视觉领域里面，企业形象更多以企业的各类标志、象征物等图形和组合形式来展示企业形象，确立企业文化的视觉价值。

　　在以视觉为媒介的企业理念传达中，系列化的视觉形象无疑是围绕企业这个最大的"商品"而做的。即使从狭义的 POP 广告角度来看，企业形象的 POP 广告依然包括了这样的几个要素，即：企业形象的 POP 视觉传达是围绕企业理念这一买"点"（Point）来展开的，企业形象中的 POP 视觉推广推出的是企业文化和经营理念这一特殊"商品"——文化和商业结合的产品。从某种意义上说，企业的视觉形象就是建立企业的视觉买点，是独特的 POP 广告。企业作为这个复杂的"商品"，其显示出来的"形象"——企业的视觉文化和投射出来的情感，借以视觉艺术的诸多形式，试图取得在公众心目中的理想地位，进而形成连续不断的商业利益。

　　企业形象的塑造是长期的，这种长期性体现在时间长久，一个企业的理念推广成功需要通过长时间地不间断和持续变化着的付出，才能形成企业形象在社会生活和大众文化中"润物无声"的效果，渗透到人们的生活中，渗透到人们的行为和观念中。那些凭借短期的、一朝一夕的力量和行为试图实现企业形象推广，是很难做到的，其效果往往是拔苗助长式的。企图通过短时间的宣传行为建立和推广企业的形象，显得不切实际。

　　在企业形象的建设中，涉及到多个方面。企业形象设计包括了，企业形象的创造和建立，企业形象的发展和维护，企业形象的改造与革新。对于一个企业来说，企业形象不是一蹴而就的瞬间行为，在企业的成长过程中，企业决策者的头脑中始终要有树立企业形象的观念，并且在适当的时机进行推广，在关键性的时机进一步改造、革新。传达企业形象决不等同于完成任务，希望在短

时间里快速炮制出企业形象，现实中总能找到这样的企业，甚至一些财力雄厚的大企业，也并非合理运用和推广了企业形象。

企业形象是宏观的规划，更是细致的操作，是长期的意识，也是实际的运用，是系统，更是行动。在推广过程中，需要一个企业不断地调整传达方法和角度，持续的行动。想要获得更深入的认可，就要付出更多的精力。

第一节 企业视觉形象的设定

企业形象的传达不应该停留在理论的阐述上，而要通过实际的操作和感受来实现，要依靠人的感知，把理念转化成可以感知的内容。

在企业形象的视觉传达中，涉及到的图形不仅仅是企业标志这一项内容，它还包括了各种标志符号在内的各个层次的视觉形象。企业形象中的图形应该是有助于企业形象传播的一切视觉形象，在这些形象中，最为核心的是企业的标志，它突出的显示了企业的核心理念和文化，是一切视觉形象的中心。同时，理解企业形象视觉传达中的图形语言，要统筹地考虑企业在环境和行为中涉及到的视觉形象，根据具体的使用范围、意义、环境和功能来确定视觉形象。

在企业形象的体系中，企业的视觉形象是围绕企业理念创造的视觉造型和符号体系。在企业形象设计中，以企业标志为核心的视觉要素包括企业的标志符号、标准字体造型、标准色彩体系及组合形式的使用规范，禁用示范等。

一、标　志

标志是企业的身份证，是企业对外形象传达的核心，也是企业对内凝聚力的集中和浓缩。标志的视觉形象是全部企业形象视觉传达的核心，它的个性也就是企业的个性。通过企业标志的设计，形成独特的视觉符号，在视觉传达中这个符号的视觉特征和内涵就成为企业对内、对外交流的核心工具。在围绕企业理念进行的一系列视觉设计中，标志就成为展开的基础。

在我们的视觉经验中，对陌生对象的了解首先要通过了解这个对象的外在形象，进行初步的判断。这时，如果对象具有吸引力，而且显示了与众不同的个性特征，这就能给人留下准确、鲜明的第一印象。衡量标志的视觉传达，出发点应该是标志是否具有核心和独特的传达价值。新创建起来的标志就像一个走入人群的陌生人，对于这个人群来说，他是陌生的，如果想要被人了解，想引起更多的人关注，想要被人认同，成为他们中的一员的话，必须具有交流的能力。在企业标志中，通过标志开启企业和外界的沟通和交流，标志设计中的最首要的任务就是通过视觉形象让人感受到企业的特征，通过视觉形象展现企业的魅力。

在标志的塑造中，视觉形象本身就显得很重要，整体的形式、色彩的搭配、字母、符号之间的结构，当然还包括视觉引起人们的联想。有时，我们会看到这样的标志，造型等视觉要素毫无个性可言，甚至强硬堆积视觉元素，造成僵硬的造型；或者在标志中单方面的试图依靠连篇累牍的文字说明才能读出标志中的复杂和深奥的意义，而不是深入浅出的阐述理念。对于标志设计来说，这些无疑犯下了严重错误，当然本着这样的方法设计出来的标志，它的功效和价值也值得商榷，更多时候这样的标志是失败的。视觉本身能够呈现的传达力量是巨大的，但忽略了视觉的表现力，标志无论蕴涵多么深刻的意义都显得无所适从，充斥着盲目和强迫。标志设计要从整体到细节，在方寸之间尽可能简练完成视觉表现，视觉形象突出、鲜明，语意顺应造型，整体完成水到渠成，没有局促和别扭，视觉和语意也融会贯通，在视觉和理念两方面，实现形和意的自在结合。

二、辅助图形及符号

　　企业的视觉形象传达是一个独特的体系，在这个体系里，需要不同的视觉层次和组合，形成有机的视觉传达结构，企业视觉传达的整体性和独特性才能突出。标志是企业的视觉传达各个层次视觉传达的核心要素，辅助视觉形象则帮助标志展示个性，丰满标志的视觉内涵。以企业标志为核心展开，配合辅助视觉形象，形成立体的企业视觉形象。

　　单独的、孤立的标志设计在企业视觉形象的应用中往往会显得不和谐和呆板，起不到好的视觉传达效果，甚至会影响企业形象整体的视觉传达。这就需要其他视觉信息的补充，通过多层次的视觉语言辅助核心元素（标志）完成有机的传达，标志之外的辅助符号（企业的抽象符号）和企业象征物（象征企业文化的具象造型），综合协作，丰富企业视觉识别。它们和标志一起，形成很好的视觉呼应关系。

　　辅助图形符号往往在形式上和标志上有某种联系。有些时候，辅助图形的造型经常保留有标志造型的某些特征，这也是常用的辅助图形、符号的处理办法。在辅助图形的设计中，直接或间接借用标志的局部，这样的辅助符号既和标志有密切的亲缘关系，在视觉形式上也延伸了标志的某些特征。同时，辅助图形和符号又有独立的个性。在运用中，与标志符号的对比作用，和企业的标志形成视觉对比关系。设计出的形象简洁、明确，同时具有辅助性，在对比中强化了标志的视觉特征，强调了标志的形象，辅助标志完成视觉传达，增进了企业视觉形象的记忆。

　　标志辅助图形的视觉传达是标志视觉传达的延伸和完善。在辅助图形的设

计中，辅助图形的独立性应该值得关注，过强的独立性容易使标志视觉核心地位受到影响，反之，如果辅助图形毫无生命力，又会显得拖沓、累赘，这样的辅助形象根本起不到辅助作用。与标志共同出现，甚至严重影响标志的视觉表现，起到相反的作用，阻碍了视觉传达。

三、象征物

企业的视觉传达，既依赖于标志一类的意象和抽象符号体系，又需要综合具象形象因素。在企业视觉传达体系里，象征造型，通常我们称之为企业吉祥物，它的作用是完善企业的视觉传达体系，在企业的视觉识别系统中，以动化静，以形象化抽象，以感性化理念，丰富企业形象。

企业象征物的设计和要求，要突出趣味性、生动性、象征性。这样的形象，在社会活动中显得越来越重要。体育赛会、博览会等大型综合活动，运用象征物无疑是一种最好的办法。其中，以历届奥运会的吉祥物造型最受到人们的关注。现代奥运会，不仅仅是体育赛事，更是综合的社会活动，集合了除体育之外，包括旅游、商业、文艺等多方面交流与合作。对于这样一场盛会，需要庞大的视觉系统作为视觉识别体系，其中，吉祥物的造型是最为生动和活跃的一部分，通过吉祥物的设计和识别，不仅区别奥运会举办地的地域、文化、民族等，在传达上，增加了各类活动的生动性和娱乐性，不仅服务于体育比赛，更成为多种交流的好帮手。因此，象征造型的设计对于企业形象设计来说是必不可少和精彩的。

四、色 彩

在企业的视觉识别系统中，标志色彩通常会成为企业色彩体系中的主要和支撑部分，形成基本的色彩识别系统，由此，企业色彩体系丰富和扩展，发展出辅助识别的色彩体系。

基础色，色彩识别的基本颜色，直接引用在标志的基本视觉表现中。基本色彩有明确的象征性，和标志的造型有密切联系，直接传达企业文化和理念，是色彩识别中的核心部分。辅助色，完善企业视觉识别体系中的色彩运用。辅

助色的数量和色彩属性根据标志的基础色衍生出来，辅助基础色彩体系的表现，帮助企业视觉系统表达和运用。

在企业形象的视觉传达中，色彩的设计和组织要有计划，色彩的运用要注意在色彩的使用上保持一定的稳定性，在辅助色彩的运用中，注意控制使用的程度，避免色彩运用的喧宾夺主。

第二节　企业形象在 POP 广告中的应用

企业形象的视觉传达活动，涉及到企业行为的方方面面。根据企业对内、对外活动中的具体运用和实施方案，具体应用则包括了企业生产商品和品牌的多个方面，包装、广告、环境、建筑、交通工具、服装、办公事务用品等都涉及到企业形象的宣传。通过这些载体，企业形象发散的传递出去，进而促成企业文化的内部交流和外部传播。

一、空间和环境

空间环境泛指企业视觉形象传播的场所。具体地说，包含了办公等活动场所和空间，以及商业活动的场所。从室内空间和室外空间的角度理解，室内空间更多和办公环境联系起来，而室外环境更多是企业建筑和周边公共环境的综合。这些环境对企业活动有一定影响，也表现了一个企业的对外形象。通过悉心的设计，办公、活动环境和外部景观环境和企业形象联系起来，符合企业形象视觉传达的需要，为企业营造出色的形象推广氛围。

空间和环境中的视觉应用侧重于空间环境的秩序化。对企业视觉形象来说，

它的空间和环境功能性很强，人们在其中工作、交流，同时又展现企业面貌。无论是内部企业员工之间还是与外界交流，都能通过环境让人观察到企业的视觉形象和感受内在精神和气质。

空间环境的设计对于企业形象十分重要，在进行识别系统的设计时，同样需要树立别致的视觉环境。空间、环境的设计，尤其在大型活动、公共项目的形象识别中十分重要。如博览会等形象设计上，空间和环境作为活动的组成部分，既有实际应用的一面，也起到整体视觉识别的作用。在具体的设计中，根据活动的主题，

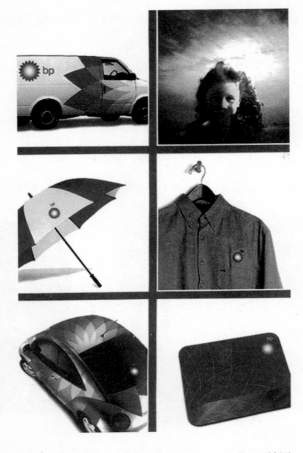

围绕形象进行设计，在空间和环境的处理上，需要别出心裁，巧心经营。利用新的视觉样式凸现活动的新颖性，刻画活动的主题。

二、办公设施和用品

在企业视觉形象涉及到的应用项目中，包含了企业活动需要使用到的设施和用品。这些设施和用品也承担起了企业视觉形象传达的作用，是企业视觉形象传达的一部分。企业视觉形象中个性化的识别方案，通过这些载体展现出来，提醒和不断加深对企业视觉形象的认识。因此，我们看到更多的企业把印有企业专署色彩的标识、符号复制到企业的办公工具、生活设施、运输设备上。

大量铺陈这些标识的好处在于尽可能广泛地传播企业专署符号体系，使之达到耳熟能详。同时，在应用中也带来了另外一个问题，那就是企业视觉符号体系的使用泛滥，一些企业扩散企业视觉形象，事无巨细，大大小小的地方全部印上了企业的标志，这未必是一种好的做法。

企业的视觉符号系统，在应用中应注意重点突出、巧妙灵活，寻找重点和要点，寻找积极因素。相反，泛泛的使用并不利于企业形象的推广。这样一来，视觉上也往往会形成麻木和疲劳，情感上甚至感到厌倦和反感，企业视觉形象传达的效果会受到影响。

三、营销和社会活动

企业视觉形象的传达不仅依靠固定的设施和空间，也依赖不间断的各种社会活动。营销和社会活动是企业行为中活跃的部分，如果企业大，视觉识别在固定的空间环境和设施上是静态传播的话，那么，利用营销活动和参与到社会活动中就是动态的。企业视觉形象借助这些活跃的方式，结合企业视觉形象中稳定的符号系统，正是动态传播企业文化的最好办法。

对于企业来说，利用事件、活动，传播企业形象，能够使企业视觉形象获得更多的表现机会。社会活动、体育赛事、文化交流、营销推广等都是进行视觉传达的机会。在活动中积极地推广自己的形象，推动了企业视觉形象的传达，促进外界更多地了解企业理念。在营销和社会活动中进一步树立企业和视觉形象，既要灵活地应用视觉识别系统，还要考虑到识别的稳定性和持续性，保持视觉识别给人们留下的恒久和相对稳定的印象。

第三节　视觉传达要点

一、字体设计

字体设计是视觉传达中不可或缺的重要设计内容之一，对于企业形象而言，字体的设计也是重要的一个部分，企业的视觉推广和 POP 设计中是

图形设计和文字设计共同完成的。文字设计主要包括企业的名称，及相关的企业理念广告语和其属下品牌、商标等的文字性识别方案。把如此众多的内容系统加以整理，整合运用是企业视觉传达发挥最大功效的一个途径。

以企业标准识别内容（包括标志、标准文字）为主体和最核心要素，依次针对企业下属品牌的文字进行设计和识别，发展成为从属于企业标准文字的部分，进而发展出单独的企业个性化产品的文字识别方案；同时，衍生出标准企业宣传用语和企业商品的个性化宣传用语。规划企业字体系统设计，明确文字设计在企业整体形象设计中的层次和隶属关系以后，才能确定不同属性的字体风格和特点，发挥字体设计的魅力。

二、立体化

平面视觉语言在企业视觉传达中占有很重要的地位，在展示的过程中，借助于以印刷为主要手段的平面媒介，平面视觉语言可以表现企业的识别系统。具体表现在物体和纸面上的标志、字体运用、组合形式，如：平面广告，在建筑表面安装的标识组合形式，在车体上印刷的标记等。

让企业的视觉形象更生动、更具有表现力，其中，将平面的形象立体化是手段之一。平面形象的缺点就是不能成为三维的造型，在不破坏标志等符号的平面形象的前提下，将标志等图形进一步调整、变化，发展出具有层次的立体造型。这样做，发挥了图形的表现力，延伸了视觉语言的表现领域，丰富了企业视觉形象表达。

三、结合环境

任何设计都需要和环境相结合，抛开应用的环境孤立的设计只是不切实际的空中楼阁，往往不能实现设计的价值。有时我们会看到一些设计，就设计本身而言不可谓不好，但是一放在需要运用的环境中就发现设计和环境的不和谐关系，甚至是尖锐的冲突，这影响了设计的表现，最后的结果是人们对设计的否定。

　　结合应用环境的设计是设计的成功之道。企业的视觉形象要传达和推广，一定要考虑到和环境的融洽和和谐。只有环境和设计结合得合情合理，企业的视觉形象才能形成良性的传达。

　　考虑环境因素，着眼于环境的空间特征和环境的色彩特征；同时符合环境的情感诉求，设计能够满足环境的情感特征。企业视觉形象传达要分析企业视觉形象的各方面关系，在环境中强调企业的视觉个性。

四、注重细节

　　细节总是容易被人忽略，但是对细节的观注往往影响到整体的视觉效果，甚至决定了视觉传达。在企业的视觉形象运用中，细节包括设计和制作工艺及视觉传达的时效。设计的细节依靠充分的分析和捕捉影响设计表达的每一种可能性，对工艺的要求，制作、安装等严格要求，确定设计的充分展示。

　　细节决定成败。在室内外环境中，企业的视觉形象的应用应有统一的管理和维护。经过一段时间，由于各种因素，视觉识别中的一些应用项目不同程度破损和毁坏，这时就要有必要进行维护。设想一个衣着得体的人是无论如何不会让自

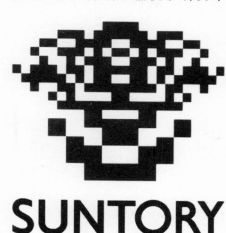

已显得不整洁的。企业的视觉识别在细节上投入足够的关注，必然能获得相应的回报。

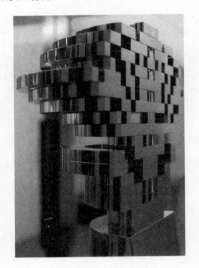
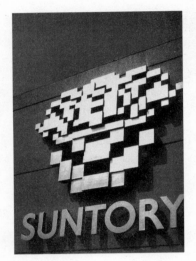

第九章 POP 广告与公共环境传达 >>

　　公共环境作为人们日常生活的主要环境，它不仅具有满足人们生活、工作和休闲的功能，同时，从广告的角度出发，公共环境还是一个建立公共品牌形象的地方，借助公共环境广而告之，在服务于大众的同时，增加形象的号召力，从而也为商业提供了很好的衍生和发展的机会。另外，公共环境本身也是品牌，公共环境一旦形成特色，环境具有标志性，也就意味着具有了公共文化的品牌特征，这样的品牌一旦建立起来，其文化和商业价值不可小视。因此，公共环境价值是不可估量的，围绕公共环境展开的传达与设计也正是围绕公共环境这一卖点进行的设计。在这里，我们要"销售"的不再是放在货架上贴着标签的商品而是环境——体现着生活方式和文化的公共产品。

第一节 环 境 构 成

　　"环境"（Environmental）一词从表面的意思可以解释为"被包围的区域"，也有"围绕生物体外的"意思。在以人为主体的活动空间里，这一词语的含义可以理解为是以人的行为作为主体的，围绕人的活动的各种因素的综合。

　　在人为主体和环境里，环境提供了人和人的交流，具有空间特点。在人们活动中，周围的建筑、树木、工具、器物等构成一个可以看得见，也可以摸得着的物质系统，实在的存在于空间中。从交流来说，在这个体系里，人处于环境的中心，一切物质围绕人的活动展开，服务于人们的活动，形成人和外界的和谐关系。

　　环境既是包围，也是体验。环境不仅表现我们周围的物体和空间，也表现在人对于周围的体验，所以，环境也是有心理特征的空间。不管是在自然界还是人的社会，环境始终提供了体验。在自然界，动物、植物都在体验着它们周围的环境，寻找适应环境的办法。与自然界相比，人的环境体验，既包括了对自

然的体验，也包含对社会的体验和对自身的体验。在人的活动里，人的心理体验构成了人在公共环境活动的心理模型，是公共环境视觉表达要考虑的重要部分。

一、自然环境

自然环境与人工环境相比是巨大的，它并不以某个人的意志为转移，在自然界中蕴涵着强大的能量。就目前来说，人的行为还无法彻底决定或改变自然带来的影响。自然环境对于人生存的环境来说，始终极大地影响人的活动。尽管现代科学技术发达，但是仍然对于自然环境里的风、云、雨、雪等自然变化，进行基本的预测，而对于自然环境的负面影响，更多时候反应仍是被动的。在自然环境面前，我们仍然缺乏了解，力量薄弱。

二、设计环境

城市是典型的设计环境。在我们周围，与我们关系最直接和最密切的环境是由人工设计和建造成的环境。我们在这个环境中生活和工作，获得物质和精神上的满足。设计环境包括了经过人工设计产生的各种图形、造型及空间等。在我们生活的周围，设计环境带给我们便利，让我们拥有生活的各种资料，我们的衣食住行都被囊括在这，离开了这些，我们每个人都可能面临生活的困境，陷入难以想象的麻烦当中。当然，尽管借助科学技术，沧海可以变为桑田，自然环境被部分改造，以使我们获得更多的便利。但是我们更应该清楚地意识到，在人的设计和创造活动中，人和自然的统一、人造环境和自然环境的统一、和谐，才是设计的最基本的理念和出发点。

第二节　公共环境的信息传达

一、城市公共环境

城市对于现代社会中的人来说，是十分重要的。在城市里，工作、学习、生活、休息、娱乐，城市提供了现代人生活的多数内容，从生产到消费的各种需求都在这里得到满足。城市公共环境是生活在城市中的人们重要的活动环境，

不管是工作还是生活，人们都必然与周围的公共环境发生联系，从公共环境中获得信息。公共建筑物、广场、街道、社区、公园、公共绿地、景观等都是它的一部分。公共环境中的每一个部分都具有各自的功能，传达出特有信息。公园、广场提供休息、交流的环境，街道指示系统带给人们方向、路线等方便的信息，园林、景观调节生活环境，增加趣味。在满足人们行为需要的同时，还满足着人们的心理需求，表现在符合人们的沟通愿望，调节人们的心理和情绪，满足宗教和民族文化的需要，以及为群体文化服务等。

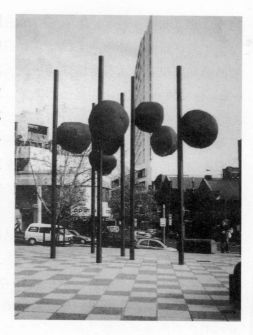

二、环境的物质性

空间的物质性反应了它的实用一面，反映了空间给人行为上的满足和方便。在公共环境中，实用性主要通过使用功能传达出来，公共环境中的设施为人们提供了各种具体的用途。空间的实用性是城市公共环境设计的一个部分，在公共环境里，空间实用性满足和解决了人们对公共环境的物理需求。比如，在一些地方，明确的方向和环境指示就提供了指示的便利，有实用的一面。

三、环境的精神性

城市公共空间的设计首先要保证人能安全和便捷的活动，在公共环境中，人们能顺利、方便地获得需要的信息，建造快捷的信息通道。此外，环境的设计理念还要基于人的心理满足感，符合人们的精神需求。

公共环境设计应当注重精神性，使公共环境的设计为人们提供除使用以外层面的需要。空间的精神性，需要表现出富有情趣，充满吸引力和符合人们的不同心理需求。通过不同的造型样式和空间环境的营造，引起关注、表现视觉

趣味、感染和触动情绪、影响人的情感，达成精神上的共鸣。

生动、新颖的环境艺术作品具有吸引力，引起人们的好奇心，赋予环境以新的精神面貌。表达自然情怀能拉近人和自然的距离，使人们在忙碌之余引发出回归自然的愿望和向往自然的天性；环境在视觉上或开阔或曲折传达出不同的心理信息，都具有不同的抒情特征。在设计中，对于环境的精神性的需求正在逐步提高，一个城市中整体环境和不同的局部环境能够传达出来的别致而富有感染力的信息，正在城市景观中凸现出来。

四、信息秩序

置身于公园、游乐场时，我们总是希望能很快地了解各个活动区域的地理方位并且找到一条捷径去我们要去的地方，视觉秩序混乱影响了人们了解具体信息，那些无序、费解的引导和指示，不能准确告诉我们必要的信息，人和公共环境之间交流产生障碍。视觉顺序明确、信息层次清楚的公共环境设计能帮助我们获得准确的信息，省去不必要的麻烦，在获得信息的过程中，精神上也轻松起来。

城市公共环境中的信息秩序是有层次的。有些信息重要、贯穿始终，而有些是局部的、细节的，不同的信息按照一定的秩序和设计线索连贯，建立起整体公共环境中的信息秩序。

五、空间与人际距离

个体空间，一个围绕在人身体周围的看不见界限而又不受他人侵犯的区域。个体空间的意义在于把人与人、人与周围分开，形成独立的"自我"和"单元"。这种"自我"和"单元"是个人的，只属于个别，有排他的特点。相反，正因为这种个别化，也不会有个体空间的重复，也使人与人、人与环境之间有了交流的可能和多样性。

在一个安全的距离范围里，人们可以很好地沟通，每个人能感到方便和舒适。距离过近就会有排斥，而过远有陌生感，不能形成交流。在处理公共环境中空间问题上，一个适合的距离值得分析和研究。个人空间建立在人们之间的关系基础上，个人空间的另外一面也可以被看做是人际的和群体的。根据人们

的关系和行为，人际距离包括：亲密距离、个人距离、社会距离及公共距离。环境和人际距离之间联系密切，满足人们的不同人际距离需要，是公共环境设计中需要认真对待的。在人群中，不同的人际距离，表达了不同的环境特征，情侣之间、朋友聚会、家庭氛围还是一个人独处，每一种人际距离在公共环境设计中，都有实际价值。在行为中，环境应提供了适合的人际距离，一个人独自遐想的诗意空间和群体活动的热烈隆重需要分别对待。

六、公共环境中的大众特征

公共环境是开放性的环境，在公共环境里，人们平等地进行交流，活动身体，放松心情，大家共同占有、共同维护这个空间，可以说它是大众文化的平台。从某种意义上讲，公共环境是除网络虚拟公共空间之外的真实生活中的公共交流平台。

公共环境从环境上说是相对开放而不是私密的，从人的角度，它是相对大众而不是隶属于个人的。公共环境设计要开放地展示给大家，更多地给人们平等参与的机会，而不是为私人收藏而设计。理想的环境是，从不同的人获得充分的信息需要和精神满足。

在公共环境里，设计营造了一个相对平等的参与机会，对于大多数人而言，公共环境的设计符合群体利益。

第三节　公共环境中的造型

公共环境中的整体空间在设计上需要结合多种手段，突出空间的多样、丰富和灵活，形成有特色的公共环境，同时，空间的结构方式和造型，要保持连续和整体，才会让人既感觉到变化又具有统一性。

一、体量和表现

造型的体量不同带来的视觉感受不同。通常，体量大的造型在视觉识别和传达信息上相对突出，而体量小一些的造型，要比体量大的造型在视觉上显得弱小，在空间中的视觉影响小一些。在公共环境中，大的造型，在较远的地方就可以看到，在开阔的环境中，相对大的体量可以大范围地传播视觉信息。在远处，人们会更容易发现和观察到这些大个的造型，而小些的造型就相对不那么明显，信息传达和辐射的区域要小些。但这并不意味着体量的大小能全面决定造型的视觉传达效果。在不同的环境下，根据具体的情况设定造型的大小。

运用造型，要处理好造型的大小，即便同样大小体量的造型，因为造型语言的不同，产生的视觉效果也各异，给人感官形成截然不同的印象。粗糙的、抛光的造型表面，它们的肌理不同，而轮廓简洁、线条饱满，有膨胀感的造型，这些列举出来的因素都会影响到体量传达出来的视觉感受。

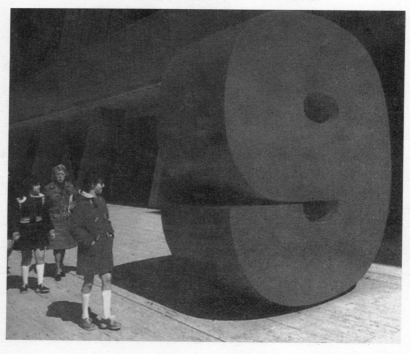

二、装饰造型

公共环境中的具象造型，一方面来自于对自然形态的描摹，通过对自然界形象的观察和体会，把自然形象直接或稍加改造的挪用到公共环境的造型设计中来，人造形态就有了和自然界物象相似的外貌特征。被选择的自然物造型大多具有趣味性的特点，造型往往选取人们感兴趣的自然物，如，粗大的树木形状、可爱的蘑菇形状，和一些有趣的动物形象等。

装饰造型结合具体环境和使用，如公园的座椅、洗手间、喷水池等的实际用途，既满足环境的使用功能，也满足人们接近自然物的心理愿望。当然，在一些设计中，应该考虑功能和造型之间的和谐关系，避免功能的使用性和形态的视觉感受之间形成的对立和冲突。曾经可爱的大熊猫造型化身为垃圾筒可以说是环境艺术造型的一个失败例子。

具象造型的另外一些是以人造物为造型模仿对象，把人们在生活中使用的现成物品作为造型视觉表现的对象，结合公共环境特征和具体功能要求，进行视觉传达。这些造型样式取材于人们的日常生活，用的是人们日常生活中最为熟悉的物品。拿它们作为公共环境造型样式，既能让人有亲切感，也有新奇感。这种类型的造型，其大小往往不同寻常，夸张的尺度给人留下深刻的视觉印象，或者材料变化，产生意想不到的效果。

三、抽象造型

造型形式也有相对抽象的一面，有机的抽象形态更多地吸取自然生命的因素，提炼成为蕴涵理念的形态。弧度、直线、短线条、平滑边缘、锯齿状的边缘等，抽象的形式实际是借鉴自然植物、动物的纹路、肌理和边缘。这些形态含义丰富、形式多样，为不同的公共环境主题服务。

抽象造型视觉语言有多意性。在公共环境中，阅读者根据自己的认识可能对造型有不同的理解。人们看到一些抽象造型，总会把它们和自己印象中深刻的具体形象联系起来，不同的人在理解中会给出不同的答案，有人会说它近似一种动物，也许有人认为更接近某种植物。在公共环境中，抽象造型的多意性引起人们的观看兴趣，对于活跃人的思维，促进公共环境视觉文化多元有很好的作用。

另外，在一些公共环境中，简练的几何造型或者组合，构造出不同的结构，在信息指示和导向方面运用广泛。在公共环境的指示和导向设计里，一些抽象造型具体表明了方向、位置等，具有说明性功能。它们以几何造型和结构为主要特征，辅助信息传达，通过几何化的抽象语言，美化和提升信息传达的质量。

一件优秀的设计，应该在信息传达的视觉秩序方面表现出色。当人们在获取这些信息的同时能感受到造型带来的视觉魅力。对于导向和指示的视觉环境来讲，简练和富有变化的几何化造型语言，在整体环境的运用中，表现出标准化和

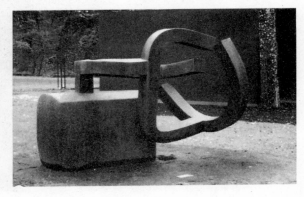

系统化，突出了一致的造型特征，视觉环境具有整体感和连续性，有助于人们及时、快速地了解信息，避免混乱的视觉形象干扰。

第四节　公共环境中的图形

公共环境的图形、图像设计，基本上围绕着写实、意象和符号的形式。写实图形侧重于对现实具体形象的再现，意象则侧重于对形象的象征性表达，而抽象符号则完全脱离自然物，具有更为强烈的符号特征。在特定的主题下面，写实、意象及符号，各自的图形、图像发挥视觉表现特点，形成不同的视觉语言，传递出不同的视觉信息。

一、写实图像

在视觉艺术的表现中，写实手段展示了客观事物原貌。通过写实，拉近视觉形象和人的心理距离，促进传达。运用写实的图形、图像，在设计中，看上去更为直观、明了，视觉信息传达更为准确和生动。

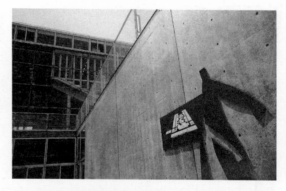

写实形象具有真实感，在相同的文化背景和视觉习惯下，通常写实形象更容易被人理解，而不会产生歧异。在公共环境设计里，写实的手段可以直观地告诉人们视觉表达的意思是什么，从而更容易使人有身临其境的感觉。公共环境的写实视觉形象容易让人理解，通过写实的视觉语言传达，

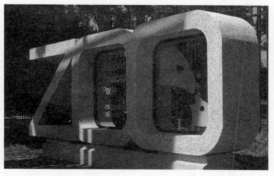

可以毫不费力地传达公共环境中的具体信息，促进人们对公共环境的接受。

二、意象表现

意象化的视觉图形，具有更为明确的视觉特征和信息的象征性。在国画中，写意的表现可以说是意象化的典型。人们感受其内容，意会而不是完全符合真实

的，能传达出如同真实的视觉感受。意向化的视觉形象，更为突出视觉形象带来的感受，去掉了某些不必要的部分，通过视觉提炼，在关键点上体现和强化信息特征。在设计中，意象的鲜明的视觉个性，在传达同样内容的信息时，能形成视觉上的迥异个性。

三、符号语言

在公共环境里，符号化的视觉形象，减少了不必要的细节，提炼概括了形象，集中和浓缩了信息的主要因素。符号化的明显特点之一就是强调视觉语言的简练。极简和强调的形象，能表达出最为精准的信息，以此来突出传达信息，如方向、位置、区域、结构等。

符号这一视觉语言的运用，简明扼要，往往被用来作为公共环境中指示一类用途。通过设计，符号不仅直观、强烈，还能呈现趣味性。

第五节　公共环境中的色彩

公共环境中色彩的选择要重视环境本身的特点，脱离具体的环境色彩没有意义。色彩体现环境特点，色彩具有能动性，效果才能够凸现出来。服务于环境，要考虑环境的使用功能和精神功能。

公共环境中的色彩能表现环境。同样的公共空间，色彩运用和变化不同，环境带给人的视觉效果和心理效果也会不同。一个特定的公共环境，用柔和的

色彩表现，它显得文静和雅致，表现出一种含蓄的美，而运用视觉强烈的色彩表现时，整个公共环境感觉是跃动的，在对比中，表现出强烈奔放视觉效果。

在实用性上，色彩能起到提示、警告等方面的作用。在公共环境里，鲜艳的黄颜色和黑颜色仿生于自然界生物，起到警告的作用。在危急、重要的公共环境里，红颜色、橙色很醒目，经常被用到。色彩在这时具有指示性。

城市公共环境提供人的活动空间，为人提供信息，也是交流场所。在色彩选择上，公共环境色彩必须反映人的情感需求和行为需求。在具体环境的设计中，根据人的因素选择色彩，人的目的和需求是什么，色彩的意图是什么，色彩能否提示人必要的信息，人们是否能感受到这些色彩，色彩传递给人的信息是不是和环境协调等。

色彩的选择不仅要考虑环境因素、人的因素，还要考虑造型的因素，根据造型的特点，结合整个环境的主题，确定色彩的使用。在视觉艺术领域中，造型和色彩就像一对孪生姐妹一样，是视觉表达的重要内容，缺一不可。在环境的传达中，造型和色彩之间的统一，能完整表现设计者的意图。一件公共环境作品，造型和色彩的结合传递更为丰富的视觉信息，展示它的功能，体现它的情感。

第六节　公共环境中的材料运用

一、材　料

材料的物理属性是相对稳定的，根据它们不同的材料特点，可以设计制造各种环境艺术作品。木材的可塑性在于材料有很好的强度和韧性，有自然丰富的肌理，经常被用来进行造型设计和搭建景观小品。在公共开放环境的运用上，

它仍然存在不能大幅度弯曲的缺点。金属合金等材料，有很好的韧性和强度，表面可以设计和表现多种肌理和效果，在指示性的景观造型设计中是不错的选择。

二、视觉肌理、质感

肌理和质感体现在造型表面。公共环境中的肌理和质感，包括了人为制造的肌理、质感，以及使用天然材料产生的自然肌理和质感，前者像人工合成塑料、合金等，提供加工形成富有表现力的表面；而自然材料，如沙、石、木材等，本身具有自然纹理。在公共环境的设计中都广泛运用。

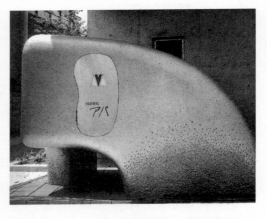

质感是可以表现出表情和个性。均匀的细沙在视觉上带有温和的特质，当光线经过表面的时候，表面能减弱光线的反射，光线似乎融合在材料表面。而光洁的表面上，就像抛光的不锈钢材料，其光线反射强烈、刺激，个性张扬。再有，像龟裂纹理，

粗糙的树干等，都有各自的独特表情和性格。在设计上，结合不同质感的材料，有助于环境主题的体现。

第七节　公共环境的视觉传达

不同的公共环境传递出不同的信息，带给人不同的感受，这要强调环境的差别和个性。否则，我们面对的将是毫无区别的公共环境复制，如此一来，公

共环境的使用功能和带给人精神上的乐趣也就不存在。现代公共环境设计的发展强调了公共环境的特色，经过精心设计提供了丰富和有特色的公共环境产品，满足了现代人生活的需要。公共环境强调个别化特征，吸引人们参与到其中，使用、沟通交流和释放心情。

一、系统特征

公共环境设计是系统设计。城市中的某一处公共环境就是一个相对独立的系统。系统不仅会告诉进入的人们具体的方位、场所和路线等实用的信息（这表现为系统具有指引、向导的作用），系统还会营造适合于人和环境和谐的气氛，把人和环境紧密地联系起来，身处其中的人们能感受到系统设计传达出来的整体氛围，形成以景抒情和情景交融的人和环境的协调。

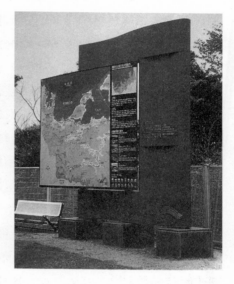

强调系统环境特点，可以促使环境影响人的行为。在需要严肃气氛的场合，系统化的设计可以通过空间的规划，造型运用，材料、色彩的设计等，综合强调出严肃、庄重的氛围，使身临其境的人感受到这种气氛，并产生相应的心理和行为反应，影响言谈举止，从而符合环境氛围。

人的生理和心理需求，也可以通过公共环境设计得以抒发。人们需要感受大自然的氛围的话，对自然怀有归属感。针对这样的信息特征，在公共环境的系统设计中，有意地加入自然元素，模拟自然环境，营造闲适、随意、自然的生态环境，能迎合远离自然的人们对自然怀念和向往的心理，满足人们的精神需求。

二、明确的交流功能

公共环境设计的主旨是交流，这种交流包括了人与环境，人与他人，人和自身的交流。

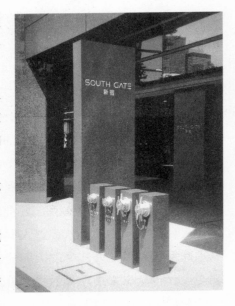

在人与环境中，交流是人和环境的互动行为。在公共环境中，人的交流表现在人设身处地于环境时，人对环境的使用和环境带给人的满足。

不同的环境使用功能不同。在公共环境设计中，要突出这些不同，增加识别性，减少信息传达的误会。在医院的公共环境里，需要安全、秩序、温馨和信赖感，给人以保障和镇定的情绪，而公园则需要情调、松弛和趣味，让人们尽情地享受大自然的美好。如果相反的话势必严重影响人们的活动和心理。在需要轻松的、娱乐的公共环境里，庄重严肃的形式势必破坏情感的交流，形成错误的信息传达。即使明确告之人们这里是大众的休闲娱乐场所，也无法真正让人们有那份心情，无法形成情感上的共鸣，也由此产生了心理上的距离。

三、信息传达

人与环境的交流体现在使用和情感两个方面的交流。在公共环境的使用上，人要了解公共环境的设计，明白空间布局，知道具体的图形和符号传达出的意思。同时，也要在不同的公共环境中感受到各种情感信息，或温馨，或兴奋，或感伤，或严肃等。

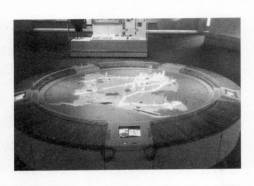

在公共环境设计中，不同信息的传达要明确和简洁。人们才能在第一时间

接受和感觉到信息特征，形成信赖感。明确具体指引和导向的信息，能快速地帮助人们掌握环境特征和自身的处境，根据自己的需要顺利地使用和选择正确的方向、路线。信息传达的情感上明了，人们能很快地和公共环境形成心理共鸣，形成情感交流。

四、适宜人群

人群特征是设计要考虑的重要因素之一，也是设计成败的关键。公共环境的设计，考虑人群特征，在公共环境中活动，不同的人群会反映出不同的需求，从需求层面了解，其中既有属于"物"的，也有对"情"的需求。

从适意人群的角度理解，不同的人对环境的需求不同。考虑人群特征，是设计人性化的具体表现。人性化是对人的普遍关怀。响应人性化，通过设计表达对不同社会人群的关怀。针对人群的不同，研究设计方案，体现主体人群的需要。对老年人来说，活动空间必须要考虑老年人普遍的行为和心理，根据他们的生理和心理需求进行设计。在都市富有朝气的新区，那里的公共环境是年轻的、充满活力的，设计上需要新颖、大胆，造型具有时代感，观念独特，甚至标新立异，势必会引起年轻人的共鸣。

五、空间安排

中国的园林艺术在空间序列上讲究启承转合，在线路上讲究移步换景，情景交融。空间安排的合理性是园林艺术的优点之一，这也启发和影响着现代的城市的公共环境设计。

在现代公共环境的空间设计上，具体空间的处理要突出主次，强调空间连续，明确视点变化。突出主次，空间大小分配要合理，避免平均化，空间感觉要灵活，避免雷同。空间与空间之间的过渡要自然、有节奏，根据环境的不同，

用造型和色彩加以调节。空间的过渡，因地制宜，因势而动，设计和自然地势协调。空间的安排还要人性化，让人们不必担心和感到烦恼，产生紧张等负面情绪。路线符合人的习惯行为方式，尽可能地考虑使人群的生活和行动便利，以及心理状态。合理的空间让处于其中的人们保持自然的活动状态，放松紧张的心情，在合理中传达信息。好的空间安排就像一首优美的乐曲，在乐曲中，节奏和旋律表达了乐曲的面貌，但给人整体的感受，同时，音符和段落的变化类似于空间中的造型和景致，具体的刻画了曲调。

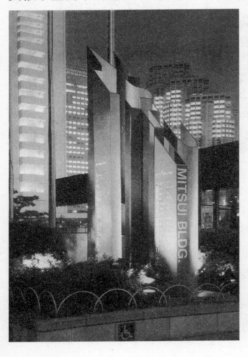
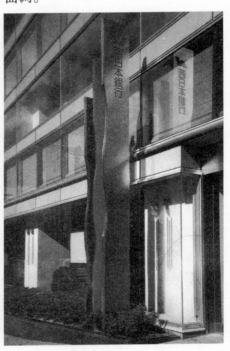

第十章　POP 广告与印刷 >>

印刷技术带来的信息传播是革命性的。在印刷技术还没有应用在日常生活时，日常信息的传播只能是口口相传或是用抄录的方式来解决，信息传达的速度和广度都是可想而知的。在印刷技术出现之前，新的事物想要为人所了解面临很多困难。在口口相传和书面抄录的传播方式下，传播的空间小、速度慢，即使能够传播到较远的地方，信息在传播过程中也会逐步被篡改，最终改变了原来的样子。印刷技术的普遍应用，改善了信息传播途径。视觉传达结合印刷优势，增加了视觉语言传播的强度和广度。在 POP 广告的视觉体系里，印刷更是不可替代的重要传播手段。POP 广告的视觉传达很大程度上依赖印刷技术，印刷技术为 POP 体系的视觉表现提供了最得力的技术支持。

第一节　色彩和印刷

在 POP 广告的色彩处理中，色彩模式帮助建立色彩描述和重现色彩模型。每一种色彩模式都有它自己的特点和适用范围，使用者可以按照制作要求来确定和选用色彩模式，并且可以根据需要在不同的色彩模式之间进行转换，下面是最常用的几种色彩模式。

一、RGB 色彩模式

RGB 色彩模式模拟光的混色模式。RGB 分别代表了三种颜色：R 代表红色，G 代表绿色，B 代表蓝色。红、绿和蓝三色光按不同比率混合形成多种颜色。RGB 模型也可以称为加色模型。RGB 模型通常用于视频和图像编辑。

RGB 色彩模式中每一种颜色被设计成由 0~255 等级范围内的强度值。RGB 色彩模式的图像只使用红绿蓝三种颜色构成。它们按照不同的比例混合，数值

越大，色彩越鲜亮，相反数值越低，色彩越暗。三种色彩的比例不同，得到的颜色也不同。例如，纯度最高的红色，R 值为 255，G 值为 0，B 值为 0；灰色的 R、G、B 三个值是相等的；白色的 R、G、B 数值都为 255；黑色中 R、G、B 数值则都为 0。

二、CMYK 色彩模式

CMYK 色彩模式是常用于印刷的色彩模式。它以印刷油墨在纸张上的光线吸收特性为基础。这样最后产生出的印刷色彩是由青（C）、品红（M）、黄（Y）和黑（K）四种不同单色的网点组合构成的，四种单色网点经过不同密度组合形成千变万化的色彩，从而带给我们不同的色彩感受。

在使用 Photoshop 等软件处理图像的过程中，应该注意的是，无论是 CMYK 模式还是 RGB 模式的图片，都要在这两种模式之间进行相互转换。每进行一次图片色彩模式的转换，都将会有色彩的损失。当然，最后提交给印刷部门的文件，它的色彩模式必须是 CMYK 模式，否则将无法进行印刷。

三、屏幕颜色

设计作品首先要在计算机屏幕上显示出来，屏幕是计算机效果的视觉依据。屏幕上反映的颜色关系，被很多人当成可靠的设计色彩效果，认为将来能够印刷出来的作品应该和屏幕上反映的完全一样。这种简单化地把屏幕反应堆效果当成印刷效果其实是错误的，屏幕效果并不能代表印刷效果。完全依赖屏幕效果设计出的作品，一旦交到印刷部门进行印刷的话，往往实际印刷的成品效果和在屏幕上看到的不同，甚至大相径庭。在设计过程中，屏幕并不能真实地反映实际的印刷色彩关系，两者之间存在一定的色彩误差，有时这种差别会很明显。解决这个问题，必须依靠和对照印刷色彩手册，根据参考手册中的色彩数据，调整设计方案的配色。

四、专　色

专色的使用能帮助我们实现更丰富的色彩表现力。众所周知，仅仅通过 CMYK 四种颜色混合的彩色印刷出来的设计作品，由于在印刷过程中，油墨的

纯度等问题，特别是一些色相要求苛刻的颜色，并不容易在四色印刷中实现。另外，在四色的混色中，金色、银色等一些颜色无法真实表现出来，解决的办法只能是通过模拟实现。专色的使用很大程度上解决了这个问题，在设计中设定专色，印刷中使用专色油墨，能够表现出精美的色彩。常用的"PANTON 色谱"是其中一种，它为我们提供了方便。专色的运用，让我们不受拘束地在设计中表达出想法，实现色彩表现要求。

五、网 点

在四色印刷中，CMYK 四色的网点混合，可以表现出丰富的颜色。目前在印刷工艺中使用的网点类型主要有两种：调幅网点和调频网点。

在印刷中，网点的使用要考虑网点的大小、形状、角度、网线等因素。调幅网点是目前使用得最为广泛的一种网点。它的网点密度是固定的，通过调整网点的大小表现色彩的深浅，实现了色调的过渡。

网点大小是通过网点的覆盖决定的，也称着墨率。印刷品的明暗变化显示为三个层次：亮调、中间调、暗调。亮调部分的网点覆盖率一般在 10% ~30% 之间；中间调部分的网点覆盖率在 40% ~60% 之间；暗调部分则在 70% ~90% 之间。绝网和实地部分另外划分。根据网点覆盖的密度，呈现出明暗不同的层次，从而形成丰富的色彩变化。

通常，印刷中的网点形状有方形、圆形、菱形几种。方形网点，形状比较方硬，适合线条、图形和一些硬调图像的表现。圆形网点无论是在亮调还是在中间调的情况下，网点之间都是独立的，只有暗调的情况下才有部分相连。菱形网点综合了方形网点的硬调和圆形网点的柔调特性，色彩过渡自然，适合照片的表现。

在印刷制版中，网点角度的选择有着至关重要的作用。错误的网点角度，将会出现干涉条纹。常见的网点角度有 90°、15°、45°、75°几种。45°的网点表现最佳，稳定而又不显得呆板；15°和 75°的角度稳定性要差一些，90°的角度是最稳定的，但是视觉效果太呆板，缺乏美感。

六、网 线

网线数的大小决定了图像的精细程度，常见的线数如下。

10～120线：低品质印刷，适用在远距离观看的海报、招贴等面积比较大的印刷品中。一般使用新闻纸、胶版纸等材质来印刷。但是，一些印前经过精心设计的作品，有时会刻意强调使用低线数的网线印刷，以此实现特殊的视觉效果。在这样的作品中，网线的不足之处被利用成为设计手段，从而显得与众不同。

150线：普通四色印刷一般都采用此精度。

175～200线：精美画册、画报等，铜版纸印刷居多。

250～300线：为了达到细腻、精致的印刷效果，要求较高的画册需要较高的线数。印刷中多数用高级铜版纸和特种纸印刷。

第二节 材料和工艺

对于平面的POP印刷广告来说，可以选择的印刷材料是多样的。不断发展和完善的印刷工艺给我们提供了很好的机会，越来越多的印刷介质，为完成POP视觉传达提供了表现的可能。

印刷常用的纸张，主要是铜版纸和胶版纸。一般的彩色印刷都使用铜版纸作为印刷纸张。铜版纸的优点较多，在印刷中，铜版纸能被很好地控制和把握，一般不会发生严重的印刷问题，能较好地附着油墨并发挥油墨的色彩表现力。在印刷中，使用特别的纸张往往需要注意纸张的一些特殊性能，例如，对油墨的吸收，以及油墨附着等，相对应地在印刷过程中进行工艺技术调整，这样纸张性能才能发挥出来，设计的视觉表现力得以彰显。

材料在印刷中越来越显得重要。以纸张为主要材料的软性材料使用广泛，在一些广告环境中，除了纸张之外，也应用到其他的材料。这些印刷材料和纸张相类似，可以作为视觉表现的介质，把图形、文字等视觉形象印刷在上面。现代印刷科技水平已经可以在纸张之外的其他材料完成完美的印刷表现，能够达到纸张印刷相同的视觉效果或甚至超出纸张印刷效果。在具体技术上也越来

越简便，提高了印刷效率。同时，一些硬质的材料也崭露头角。木、竹、金属等一些硬质材料的表面上也能实现印刷工艺。在特殊的印刷设备印刷下，可以在上面呈现精美的视觉效果。加之材料的独特表现力，整体的视觉艺术效果奇特、强烈，有视觉感染力。

了解印刷和相关技术，并在设计中加以运用，视觉表达方式更为丰富，视觉表现力也更强。在设计中，有意识地结合运用一些特殊的印刷工艺，结果往往会增添不同的视觉效果，达到事半功倍的目的。

几种较为常用的特种印刷技术，既容易掌握，也能实现较为理想的视觉效果。

在印刷过程中，四色结合使用的印刷是主要的，但也可以只用其中一色或两色来完成印刷。使用四色中的一种或两种色彩，不仅可以节约印刷成本，节省油墨消耗，在优秀的设计理念支持下，更有与众不同的视觉效果。印刷出来的作品，色彩简洁、质朴，在竞相争取色彩艳丽的广告宣传中，能独树一帜，显示出与众不同的美感。

在印刷中，使用上光油墨，能增加印刷表面的光洁度，在一定程度上防止污染，同时，在设计过程里，有意地在局部的图形、文字上使用这样的工艺，在完成的作品中，可以看到设定好的部分和没有采取上光工艺的部分有比较明显的不同。设定上光的部分犹如覆盖了一层透明的薄膜，形成和其他部分不同的视觉效果。设计意图上的有意为之，能制造出不同的设计趣味。特殊油墨在视觉表现中，作用也相当明显。荧光油墨、金属油墨，在现代设计里更是充分地显现了魅力。由于油墨本身的特殊性，使用特殊油墨，印刷效果醒目，与众不同。印刷出的作品，突出醒目，具有强烈的视觉个性。其他技术还有，烫色技术，能完成多种色彩的烫印，有独特的视觉效果，常用的有：烫金、烫银、烫电化铝、烫黑和烫白等；不同于四色印刷，烫印部分视觉效果强烈，在局部使用这些特殊技术，丰富视觉效果，突出了信息特征。另外，模切技术也能很好地实现视觉表现意图。模切技术本来是印刷完毕后，在装订过程中为能够整齐的装订或完成印刷品造型使用的技术手段。结合在设计里，运用模切工艺，在印刷品上完成切开、穿透、切割造型等，避免千篇一律的造型，通过设计，创造不同的设计造型表情，表达个性化的设计理念。

第三节　印刷品 POP 广告的特点

印刷品的 POP 有很多优点，企业、商家乐于用印刷品形式的 POP 来为自己的产品和品牌进行推广，其中一点，印刷品 POP 广告是最经济和方便的 POP 传达方式。印刷品 POP 广告设计应用简便，在设计中可以较为容易地把握视觉效果，在布置和实施中相对简单，容易操作。印刷品的 POP 有很好的表现。具体有这样几方面：

一、造　型

印刷品的 POP 广告相对容易造型。只需要简单的动手，就可以在设计室里完成一个基本的纸结构造型。对于那些不太好处理的材料，工艺水平的提高已经帮助我们解决了后顾之忧。

在造型上，具体的造型可以划分为几何造型、有机造型和综合造型。纸材的折叠多是几何造型，采用模切技术加工，可以制作出精确的几何外形，进一步完成穿插、连接等造型结构。

二、使　用

相对而言，印刷品的 POP 广告体积较小。运用到具体的环境和空间，印刷品的 POP 广告能灵活地适应环境。根据具体的空间特征，比较容易安排印刷品的 POP 广告宣传的空间和位置。一张招贴，一个标牌，都可以灵活处理，适时安放。

印刷品的 POP 广告对应用环境的条件并不苛求，在不同的环境里，可以根据环境特点安排印刷品 POP 广告的摆放。优越的环境的确能很好地展示它们的视觉效果，但即使在环境条件并不完善的情况下，仍然可以适度地设置和使用。在这个方面，印刷品的 POP 广告有很好的适应能力。

印刷品的 POP 应用相对灵活，可以根据具体需要，排列组合成不同样式。印刷品的 POP 广告可以发挥环境优势，充分运用环境的有利条件，通过系统的规划，组成系列、形成密度和较大范围的空间分布，强化空间中的视觉秩序，充分传达商品和品牌信息。

通常，印刷品的 POP 广告制作成本较低，适合于复制和更新。从设计到印刷，一个停留在脑海中的想法可以在很短的时间内得以实现。而且，大量印刷降低了广告成本，这也提供了随时随地进行更换的方便。在实施和安置上，印刷品的广告简单，容易操作，不需要大量的人力物力维护。印刷品广告，可以折叠储藏和运输，降低了流通成本，即便立体造型，往往可以拆分为几个平面单元，运输流通简便。到了展示现场，再分别将它们组合成为立体结构。这都反映了印刷品广告的方便和节约人力物力开支。

三、效　果

在 POP 视觉系统里，视觉传达已经不是简单的个体行为，整体视觉传达下面的各个视觉单元系统整合，纳入到完整的体系中，构成视觉传达整体形态。统一划分的视觉传达空间和要点，根据具体分析确定传达要求，具有系统性和整体性。

在 POP 视觉传达中，印刷作为主要的技术手段，对整个 POP 的视觉表现起着重要作用。从某种意义上说，最终完成的广告视觉效果取决于印刷环节。现代印刷技术基本上满足了印刷要求，能实现理想的视觉效果。良好的印刷工艺

能完整实现设计者的想法，在作品中还原设计理念。

效果的实现，还在于细节的把握，细节传达的成功与否往往直接影响到整体视觉传达。在具体设计中，细节之处应该被重视起来，细节之中极力做到设计合理，制作准确。在实施中，投入必要的精力确保细节实施完善。细节的完善和美观，能够从情感上拉近设计和接受两者之间的距离，促进设计的信任，增加了亲和力。

第四节 印刷品 POP 广告设计和创意

印刷品的 POP 的视觉传达要考虑几个方面，主要有：图形、色彩、造型等方面。

一、形与型

图形、文字等元素的设计是印刷品 POP 表现的核心，建立这些形象是完成平面设计和创意的重要工作。根据设计对象的信息特征，进一步分析其理性特征和情感特征，从中寻找出需要的形象和表达方式，再加以整合、编排。

在图形设计中，外形是重要的一个部分，外形即造型和形象的轮廓。不论是立体结构还是平面表现，都存在外形。在消失了内部细节之后，外形就是唯一的识别和视觉识别。在黑暗中，从物体后面打出的微弱的光线最先反映出的是物象的轮廓，这也是最直接和典型的视觉特征，我们在黑暗中识别物体，通常也是根据轮廓的特征确定对象和识别对象。

无论是外形还是造型，都是具有情感的。凹陷、残缺的轮廓和造型，圆润、饱满的边缘和表面，两者总是能够传达出截然不同的视觉感受。对形的判断作为重要的图形设计内容，通过研究外形，寻找到最为合适的造型。

平面图形是平面 POP 视觉传达的重要内容，在视觉处理上，注重视觉

表现和情绪的一致，不要片面追求视觉冲击。动辄
就强调视觉冲击并不一定能取得好的传达效果。优
秀的设计作品，并非孤立地强调刺激人们的视觉，
相反，更多的是带给人以心理的影响，心理上的感
染更为重要。这样的设计或许是舒缓的、温情的和
柔和的，带给人充分的视觉享受，而并非强烈的感
官刺激。

图形语言需要明确。明确的图形语言给人以肯
定、自信的心理感受，含糊的视觉语言只会影响视
觉传达。这体现在细节和整体上，细节上，图形的
任何一部分，都需要充分地体现图形诉求，精心考
虑画面中每一个细节要素所起的作用，看它们是不
是帮助图形完成统一的信息传达。整体视觉传达更
要直接，创意只是手段，目的是最明确的传递信
息，影响信息传达的图形是不可取的。

二、色彩设计

色彩是印刷设计的灵魂，色彩混乱的设计在设
计语言的表达上会大打折扣。在印刷设计当中，色
彩表现设计意念，印刷技术为设计服务。设计思想
的个性决定了选择什么样的色彩，确定色彩使用的
基调和个性，设计作品所使用的色彩也需要印刷支
持，要求印刷油墨能够实现。在进行印刷品的设计

时，要解决设计和印刷上关于色彩的问题，解决好它们是每个从事印刷设计的
设计者必需的。明确的色彩属性犹如明确的身份证明，能表达明确的视觉个性。
和谐的色彩，和谐是一种关系，明确、稳定、有序的关系是任何成功的设计必
备的。色彩与环境，优秀的印刷品设计必然考虑到与环境的关系。针对不同的
场所和环境，在设计中要分别对待，根据环境分析和进行色彩设计，不能单纯

地看设计作品本身的色彩是不是漂亮，是不是美观，而是要放到具体环境中加以分析。色彩和人，人是信息的接受者，他们的所思所想应该成为设计者的重要思考内容，色彩的使用要根据设计目的和目标人群分析，确定色彩的运用。

三、立体结构

印刷品的 POP 广告结构设计，手法多样、灵活。印刷品 POP 广告的立体结构本身也带有工艺性。在对纸张等材料的体会中，感觉它们的变化，外力的作用使处于平面的材料产生形变。由于材料特性的不同，变形的幅度和曲率也不一样，这样在力与材料两者的内外相互作用中，立体的结构就产生了。

折叠是常用的手段，折叠可以把较软的材料容易弯曲成设计需要的形状，这也是纸制印刷品的 POP 广告造型设计手段之一。折叠不仅可以完成简单的造型，也能完成相对复杂的结构。

连接手段也多种多样，无论是软性的材料还是刚性的材料，都可以连接完成立体结构。针对不同的材料，连接的手段和工艺也不一样，粘接，插接还是焊接，都是属于各自不同的材料连接办法。利用连接办法，能使不同材料较为

容易地结合在一起，扩大了视觉的语言表现范围。

其他还有通过压力塑造外形。这种手段正变得越来越简单，压力改变了材料固有的和常规的外形特征，使原本无法实现或不易实现的设计得以实现。一些特殊的印刷材料，有机合成材料，通过压力和变形，正变得更有表现力。

机工经管读者俱乐部反馈卡

完整填写本反馈卡将可以参加幸运抽奖

每月我们将会抽出 10 位幸运读者，免费赠送当月新书一本

加入俱乐部，将会收到我们定期发送的新书信息

获奖名单将公布在 http://www.Golden-book.com 及 http://www.cmpbook.com 上

个人资料

姓名：_____性别：□男　□女　年龄：_____E-mail：_____

联系电话：_____传真：_____手机：_____

就职单位及部门：_____职务：_____

通讯地址：_____邮政编码：_____

单位情况

单位类型：

□国有企业　　　　□私营企业　　　　　□政府机构　　　　　□股份制企业

□外资企业（含合资）　□集体所有制企业　　□其他（请写出）_____

单位所属行业：

□食品/饮料/酿酒　　□批发/零售/餐饮　　□旅游/娱乐/饭店

□政府机构　　　　□制造业　　　　　□公用事业　　　　□金融/证券/保险

□农业　　　　　　□多元化企业　　　□信息/互联网服务　□房地产/建筑业

□咨询业　　　　　□电子/通讯/邮电　□其他（请写出）_____

单位规模：

□500 人以下　　　　□500—1 000 人　　　□1 000—2 000 人　　　□2 000 人以上

关于书籍

1. 您购买的图书书名：_____ ISBN：_____

2. 您是通过何种渠道了解到本书的？

 □报刊杂志　　□电视台电台　　□书店　　□别人推荐　　□其他_____

3. 您对本书的评价

 内容　　□好　　　　　□一般　　　　□较差

 编排　　□易于阅读　　□一般　　　　□不好阅读

 封面　　□好　　　　　□一般　　　　□较差

4. 您在何处购买的本书

 □书店　　　　□网络　　　　□机场　　　　□超市　　　　□其他_____

5. 您所关注的图书领域是：

 □投资理财　　□人力资源　　□销售/营销　　□财务会计　　□管理学与实务　　□其他__

6. 您愿意以何种方式获得我们相关图书的信息？

 □电子邮件　　　□传真　　　　□书目　　　□试读本

7. 如果您希望我们发送新书信息给您公司的负责人，请注明所推荐人的：

 姓名_____　　职务_____　　电话_____

 地址_____　　邮件_____

感谢合作！请确认我们的联系方式

联系人：李靖

地址：北京市西城区百万庄大街 22 号机械工业出版社经管分社　　邮编：100037

电话：010-88379702

传真：010-68311604

电子邮箱：　88379702@sohu.com

登记表电子版下载请登录：

http://www.golden-book.com/clubcard.asp 或 http://www.golden-book.com

如方便请赐名片，谢谢！